特殊奧運

滾球

特殊奧運滾球運動規則

（版本：2018 年 6 月）

■ 滾球項目

關於滾球項目：

　　滾球是一種義大利運動。這項運動的基本規則，是將滾球滾到最接近目標球（pallina）的地方。滾球是為特殊奧運的項目之一，為身心障礙者，提供了與社交，體能發展和獲得自信的機會。滾球是世界上參加人數排行第三的運動，僅次於足球和高爾夫。

特殊奧林匹克滾球項目設立於 1991 年。

特殊奧運滾球的不同之處：

　　國際滾球聯會是特殊奧林匹克國際組織，因此，所有特殊奧運競賽均應遵循〈特殊奧運滾球運動規則〉。

相關數據：

- 於 2011 年有 216,929 名特殊奧運運動員參與滾球項目。
- 於 2011 年有 162 個成員組織舉辦滾球競賽。
- 滾球球場的表面，可以由石粉、泥土、黏土、草地或人造表面組成。

- 目標球使用的是小球，它也被稱為 cue 或 jack。
- 滾球最早發展於義大利。
- 取得滾球裁判證的運動員已經加入了正式裁判工作人員的行列。

競賽項目：
- 單人
- 雙人
- 團體賽（每隊 4 名運動員）
- 融合雙人滾球（每隊 1 名運動員、1 名夥伴）
- 融合滾球團體賽（每隊 2 名運動員、2 名夥伴）

協會／聯盟／贊助者：
國際滾球聯會（International Bocce Federation, IBF）
國際特殊奧運會（Special Olympics, Inc.）

特殊奧運分組方式：
　　每項運動和賽事中的運動員均按年齡，性別和能力分組，讓參與者皆有合理的獲勝機會。在特殊奧運中，沒有世界紀錄，因為每個運動員，無論在最快還是最慢的組別，都受到同等重視和認可。在每個組別中，所有運動員都能獲得獎勵，從金牌，銀牌和銅牌，到第四至第八名的緞帶。依同等能力分組的理念是特殊奧運競賽的基礎，實踐於所有項目之中，包括田徑、水上運動、桌球、足球、滑雪或體操等所有賽事。所有運動員都有公平的機會參加、表現，盡其所能而獲得團隊成員、家人、朋友和觀眾的認可。

1 總則

國際特殊奧運會（Special Olympics Inc.）同為國際滾球聯合會（International Federation for Bocce），因此〈特奧滾球運動規則〉將規範所有特奧滾球賽事。

有關行為準則、訓練標準、醫療與安全規範、分組、獎項、比賽升等條件及融合運動團體賽等資訊，請參閱特奧通則第 1 條：http://media.specialolympics.org/resources/sports-essentials/general/Sports-Rules-Article-1.pdf。

2 正式比賽

比賽項目旨在為不同能力的運動員提供比賽機會。各賽事可視情況決定所提供的比賽項目及視必要性訂定管理比賽項目之規章。教練可因應運動員的能力及興趣，選擇合適的項目加以培訓。

下列為特殊奧林匹克提供的正式項目：

2.1 單人賽

2.2 雙人賽（每隊 2 名運動員）

2.3 團體賽（每隊 4 名運動員）

2.4 融合運動（Unified Sports®）滾球雙人賽（每隊 2 名運動員）

2.5 融合運動滾球團體賽（每隊 4 名運動員）

2.6 單人軌道賽（每隊 1 名運動員，使用軌道進行比賽）

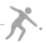

3 場地與器材

3.1 場地

1. 場地為一個寬 3.66 公尺（12 英尺）及長 18.29 公尺（60 英尺）的長方形。

2. 場地表面可由平整的碎沙石、泥土、黏土、草或人造表面組成。場地內不應有任何永久或暫時性的障礙物，以免影響滾球以直線向任何方向滾動。這些障礙不包括地面天然的坡度、地質或地形之差異。

3. 場地四面圍板（包括側板及底板）可以任何堅硬物料製造。底板的高度最少應有 16 公分（6.3 英寸），側板的高度則應至少 8 公分（3.15 英寸）。側板或底板於比賽時可做為沿板內側送球及回彈球用。場地內須畫上以下間線，間線的寬度為 5 公分（2 英寸）：

 （1）罰球線：距離底板 3.05 公尺（10 英尺），用作發球或送球。

 （2）中場線（距離底板 9.15 公尺／30 英尺）：每局開球時，送出目標球之最短距離。在比賽期間，目標球的位置可能因滾球的撞擊而改變；然而，目標球不得停於或前於中場線，否則該局將視為死局。

 （3）3.05 公尺（10 英尺）罰球線及 9.15 公尺（30 英尺）中場線必須永久顯示在兩邊側板之間

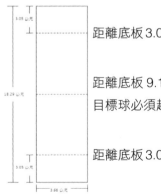

距離底板 3.05 公尺（10 英尺），用作發球或送球。

距離底板 9.15 公尺（30 英尺），每局開球時，目標球必須越過此線。

距離底板 3.05 公尺（10 英尺），用作發球或送球。

3.2　器材

1. 滾球與目標球

（1）滾球可以木料或合成物料製造，但必須大小相同。正式比賽時用的滾球直徑須介於 107 公釐（4.2 英寸）至 110 公釐（4.33 英寸）之間。滾球的顏色不限，但對戰兩隊的滾球（每隊 4 個）顏色須有明顯的分別。

（2）滾球運動包括 8 顆球和 1 個較小的目標球。

（3）每隊有 4 個滾球，而雙方的球通常為不同顏色以示區分（滾球顏色選擇流程請見第 4.2 節）。

（4）滾球上可有清楚的線條來分辨同隊的選手。

（5）目標球的直徑必須介於 48 公釐（1.875 英寸）至 63 公釐（2.5 英寸）之間，顏色亦須明顯與兩隊的滾球顏色不同。

2. 測量器材

（1）測量器材可為任何可以準確測量兩個物體之間的距離，並獲賽會認可的器材。

3. 軌道

（1）當運動員之身體無法使用單手或雙手進行滾球時，可使用軌道。

（2）經競賽委員會同意，可使用軌道和其他輔助器材。

（3）不得使用輔助器材推動滾球或目標球。

（4）使用軌道之運動員僅於單人賽時應與其他選手分於不同分組。

（5）所有其他大會競賽規則皆適用於軌道分組賽的運動員。

4 比賽規則

4.1 分組

1. 比賽進行前，賽事主管須確保分組適當，可按運動員之過往成績，或大型賽事的分組測試成績作為分組基準。分組測試應參考以下分組測試方法取得運動員得分，協助編配合適的組別。

2. 每位運動員需完成三局分組測試。運動員須輪流在場地兩端發球區送出所分配的球，送球時不能超越罰球線。

3. 裁判會把目標球放在中場線中間位置，運動員需連續送出 8 個球。完成後裁判會測量最接近目標球的 3 個球，並以公分作為計算單位記錄成績。

4. 裁判接著會把目標球放在距離場邊 12.2 公尺（40 英尺）的中間位置，運動員需連續送出 8 個球。完成後裁判會測量最接近目標球的 3 個球，並以公分作為計算單位記錄成績。

5. 裁判接著會把目標球放在離場邊 15.24 公尺（50 英尺）的中間位置，運動員需連續送出 8 個球。完成後裁判會測量最接近目標球的 3 個球，並以公分作為計算單位記錄成績。

6. 分組測試期間中，如果目標球被撞離上述指定位置（中場線、12.2 公尺〔40 英尺〕線、15.24 公尺〔50 英尺〕線），需先將目標球放回原位才可繼續進行測試或測量成績。如果色球是滾到原來目標球的位置把目標球擊開，則將目標球拿回原來的位置，並將色球緊接在目標球後，將球全部送出後還是黏住，則以 0 分計算。

7. 每球成績為滾球的中心位置與目標球頂端中心位置之間的距離；分組測試得分為上述 9 個最接近目標球之球的距離總和。

8. 雙人及團體賽之分組測試成績，則按有關賽項的指定人數以運動員之個人分組測試得分總和計算。

9. 上述分組方法遵從特殊奧林匹克之「盡最大能力參賽」原則（Maximum Effort Rule）

4.2　擲銅板程序

1. 裁判將以擲銅板決定哪一隊獲得目標球及滾球的顏色。
2. 如果沒有裁判，則由兩隊隊長擲銅板。擲銅板須於場中進行。

4.3　三試規則

1. 擁有目標球的隊伍有 3 次機會將目標球送至中場線後至另一端罰球線前的範圍內；目標球停在中場線之前或是另一端罰球線（10 英尺線）之後，或停在中場線或另一端罰球線上，則視為失敗。同一個選手有 3 次嘗試機會。如果 3 次嘗試都失敗，對手隊伍會有 1 次滾目標球的機會。若該次嘗試失敗，裁判將把目標球放置於球場中間 12.20 公尺（40 英尺）處。然而，失去目標球優勢的隊伍仍擁有送出第 1 球的優先權。

4.4　競賽順序

1. 目標球由贏得硬幣投擲的隊伍中一員開始，只能以滾送方式進行比賽。滾送目標球的選手亦須滾送第 1 顆球。須等到得分或該隊違規用盡 4 顆球之後，對手隊伍才可以滾送色球。送球的次序將依「最接近球」規則決定：最接近目標球的一方稱為近球（In），另一方則為遠球（Out）。當其中一隊得到近球，則須先離開讓遠球的一方滾球。

4.5　起始點

1. 擁有目標球優勢的隊伍有責建立起始點。舉例來說，A 隊滾送出目標球及第 1 顆球。B 隊選擇以滾球撞開 A 隊送出的球，導致雙方的球皆飛出場外，只剩目標球在場中。則 A 隊須負責重新建立起始點。

4.6　送球

1. 在球沒有超出場地且選手沒有超過罰球線的情況下，選手可選擇以滾動、推沿等方式送出滾球。選手亦可以選擇撞擊任何場內的球，

以取得分數或降低對手分數。選手可以掌心向上或向下緊握滾球，但一定得以低手送出滾球。低手送球的定義為在腰部以下送出滾球。

4.7 規則修改／詮釋

1. 賽事主管／大會主管有權考量運動員身體功能障礙等因素，而允許部分修改／詮釋現有技術規則。此類詮釋須於選手參賽前即提出與決定，且不可因此給予另一位選手優勢。送球動作的詮釋攸關於傳送瞄準或擊球時肢體的動作表現。

4.8 選手球數

1. 1 隊 1 人：該選手可使用 4 顆球。
2. 1 隊 2 人：每名選手可使用 2 顆球。
3. 1 隊 4 人：每名選手可使用 1 顆球。

4.9 教練指導

1. 一旦運動員和／或夥伴踏入賽事主管指定之比賽場地中，教練和觀眾則禁止與任何運動員和／或夥伴討論。
 在賽事主管同意之下，下列兩項情況例外：
 （1）在分組賽，選手擲出前 2 個練習球時，教練可與選手交談。
 （2）比賽期間賽事主管可允許教練提出暫停與運動員討論。建議比賽前教練們先行協議暫停時間與過程
2. 如果大會認定任一裁判／選手／觀眾違規，大會可對違規者做出裁罰，包括：語言勸誡、認定教練／夥伴違反運動家精神之行為或逐出比賽。

4.10 得分

1. 以下得分程序常見於主要競賽中，然而亦可進行更改。
2. 競賽得分程序：經賽事主管的判斷，可決定賽事以先取得指定分數或以指定比賽時間方式進行。

3. 每一局結束時（雙方皆用完所有的球），得分將如以下方式計算：藉由肉眼觀看或儀器測量後，擁有最近目標球的一方將得分。

4. 選手可要求以工具測量（測量在球場中的滾球中心到目標球中心距離）。

5. 每局結束後，於移除球前，裁判需在目標球邊對場外的選手宣布得分與球色，裁判須得到選手對得分的同意。

6. 如果選手與裁判意見不同，選手有權利要求測量。

7. 當選手與隊伍同意給予之得分後，大會將移除場上之滾球，開始新的一局。

8. 贏得一局分數的隊伍亦可得到下一局的目標球優勢。

9. 裁判有責確認計分板與計分卡之成績，各隊隊長亦須隨時負責確認公布比數之正確性。

10. 比賽中平手

 （1）當兩隊的球與目標球距離相等時（平手），最後滾球的那一隊將繼續滾球直到打破平手。例如：A 隊向目標球滾球並得分。接著 B 隊也對目標球滾球，裁判判決兩球與目標球之距離皆相等，則 B 隊必須繼續滾球直到 B 隊球比 A 隊球更接近目標球。如果 B 隊提高了得分，且 A 隊擊球後再次平手，則 A 隊須繼續滾球直到平手結束。

11. 一局結束平手

 （1）當 2 個距離目標球最近且距離相同的滾球分別屬於雙方，則雙方都不會獲得任何分數。最後送球的一隊取得於下一局送出目標球的機會。下一局比賽會於該局最後的發球區開始。

12. 勝出分數

 （1）4 人隊（1 人 1 球）= 16 分

 （2）2 人隊（1 人 2 球）= 12 分

 （3）1 人隊（1 人 4 球）= 12 分

13. 計分卡

（1）各隊隊長或教練有責在比賽完後於計分表上簽名。簽名表示對最終得分沒有爭議。隊長或教練若不同意得分，而要抗議時，該比賽之計分表不可簽名。

4.11　選手指派

1. 隊長

（1）競賽開始前，各隊須選派隊長且通報大會。一局比賽途中不可變換隊長人選，但可在同一場賽事中更換隊長，唯須於下一局比賽前通知大會。

2. 選手輪替

（1）送出目標球的選手必須送出第 1 顆球，則各隊可自行決定選手輪替送球的順序。各局的選手輪替順序可以不一樣，但是每名選手不得送出超過指定配額的球數。

4.12　融合運動隊伍

1. 雙人融合運動隊伍須由 1 名運動員與 1 名融合夥伴組成。

2. 融合運動隊伍團體賽須由 2 名運動員與 2 名融合夥伴組成。

3. 送出目標球和第 1 顆球之人選不限（運動員或融合夥伴皆可），該順序於各局或各賽事中皆可變動。

4.13　選手替換

1. 通知大會：須於既定的比賽時間前通知大會更換選手，否則將導致比賽棄權。

2. 選手替補：每隊每場比賽僅有 1 名替補選手。替補選手可替補該隊任一選手，且可於不同比賽中替補同隊的不同選手。

3. 限制：登記替補競賽中某一隊的選手，不得再替補該場競賽中其他任何一隊。替補選手的分組得分須與所要替補的選手同分或較高分。

4. 比賽期間選手替補：只有在醫療或其他認可之緊急狀況下，替補選
 手才能在比賽中替補。緊急替補只能在一局結束時進行，如無法於
 一局結束時更換選手，該局視為死局。然而一旦替補，替補選手必
 須完成比賽。

4.14 棄權

1. 選手人數少於指定人數的隊伍視同棄權。

4.15 暫停

1. 大會可視情況所需暫停比賽。

2. 暫停時間不得超過 10 分鐘或依賽事主管設定之暫停時限。

4.16 比賽延遲

1. **故意延遲比賽**

 （1）若根據大會意見，認定無適足或有效之理由而故意延遲比賽，
 大會將給予警告。

 （2）如果比賽沒有立即重新開始，拖延比賽的隊伍將喪失資格。

2. **因天氣、非人為情況、騷亂或未能預知之因素造成的延遲**

 （1）如遇此類延遲，賽事主管有裁決的最終決定權。

4.17 確認得分位置

1. 在傳送球前，各隊選手可以到場邊視察位置，但在確認得分位置時，
 選手必須保持在場外。

4.18 其他狀況

1. **破裂球**

 （1）如在競賽中球或目標球破裂，則該局視為死局。

 （2）賽事主管有責更換破裂的球或目標球。

2. **場地清理**

（1）比賽前

（1.1）比賽前所有場地皆須照大會主管要求清理。

（2）比賽期間的場地清理

（2.1）比賽中場地將不做任何整理。

（2.2）比賽中可移除障礙物或其他物體，如石頭、杯子等。

3. **異常場地狀況**

（1）如大會主管認定，場地狀況導致比賽無法繼續進行，則可停止
比賽，並將比賽移至另一場地繼續或於另一時間舉行。

4. **滾動中的球或目標球**

（1）在目標球或其他球還沒完全停止前，選手不可投擲球。

5. **輔助器材**

（1）如選手因醫療或身體狀況須借助物理輔助判定目標球位置時，
須告知大會主管以取得同意。

（2）視障運動員的鈴鐺或顏色鮮明之角錐即為此類物理輔助。如使
用角錐做為物理輔助，則角錐應設法放置離目標球最近之處，
通常放在目標球後方，並應於滾球從運動員手上送出之後立刻
從場上移除。如以鈴鐺輔助，則應於準備送球時響起，直到選
手把球送出。

4.19　選手行為

1. **比賽期間**

（1）選手比賽時，另一方選手須離開比賽場地。

2. **違反運動家精神之行為**

（1）選手須隨時表現運動家精神。

（2）任何被視為有違運動家精神之舉動，如含有惡意或侮辱性的言
語、舉止、動作或言詞，皆可能導致參賽資格被取消。

4.20 選手服裝

1. 適當服裝

 （1）選手應穿著適合選手資格與特奧滾球運動之服裝。

2. 球鞋

 （1）選手不得穿著可能傷害或干擾比賽場地的鞋子。

 （2）建議所有選手穿著不露趾的鞋。

3. 令人反感的服裝

 （1）穿著令人反感或有冒犯意味的服裝，或穿著不適當的選手，可
 能被拒絕參賽。

5 罰則與申訴

5.1 裁決

1. 一旦大會判定犯規，大會將立即通知雙方兩隊之隊長所犯之規則及
 處罰。

2. 被犯規的隊伍有權選擇拒絕任何處罰，並接受滾球當時的位置繼續
 比賽。大會的裁決為最終決定，下述情況除外。

5.2 規則以外之狀況

1. 當出現本規則未規範之特殊情況時，大會主管有裁決的最終決定權。

5.3 申訴

1. 任何對於大會或大會主管決議之申訴，皆須由經特奧滾球認可的教
 練在比賽完成後 15 分鐘內提出，否則視為接受大會或大會主管之決
 議。

2. 如遇以下未特別證明之情形，大會將依狀況接納和判斷申訴。

5.4 棄賽

1. 若隊伍因未依編定的賽程出賽或違反下列規則而被取消資格，該隊
 伍提出之抗議將不會被接納。

5.5 特定犯規

1. 罰球線犯規

（1）在送出色球或是目標球後，及球還在罰球線前場地內的這段期間，無論是瞄準或投擲，選手的身體包括腳，或輪椅、拐杖、手杖，坡道等器具皆不得接觸罰球線。

（2）如遇越界犯規，大會須宣布犯規。

（3）犯規之選手（隊伍）的球將被判為死球。

（4）在安全可行的情況下，裁判將嘗試停下剛送出的球，在該球接觸目標球和其他「相爭」球之前，移除該球並宣布該球為死球。若剛送出的球確實碰觸到目標球和／或其他「相爭」球，導致其他球移離原來的位置，則裁判將會儘量把這些球放回原來的位置並繼續比賽。

2. 移動中的滾球或目標球

（1）主裁判將等到目標球或正送出的滾球完全停下後，才會指示送出下一個滾球。

（2）不論比賽形式為何，如選手在目標球或正送出的球完全停下前即送出球，則裁判應在安全可行的情況下，嘗試停下剛送出的球，並在該球碰觸其他「相爭」球前，宣布該球為死球，並將該球從場上移除。如裁判無法在該球碰觸其他「相爭」球前停下該球，則裁判應將目標球與距離目標球最近的滾球放回錯誤送球前原來的位置，並將剛送出的球從場上移除。

3. 2 人或 4 人賽隊伍選手送出多於其指定的滾球數目

（1）當選手在一局中送出超過指定的球數，則該球被視為死球。

（2）在安全可行的情況下，裁判將嘗試停下剛送出的球，在該球接觸目標球和其他「相爭」球之前，移除該球並宣布該球為死球。若剛送出的球確實碰觸到目標球和／或其他「相爭」球，導致其他球移離原來的

位置並繼續比賽。可能發生的情況包括：2 人 1 隊的比賽中，選手投擲 3 顆球而非 2 顆；或是 4 人 1 隊的比賽中，選手投擲 2 顆球而非 1 顆。

（3）2 人 1 隊：雙人隊剩下的選手將只可以送出 1 球。

（4）4 人 1 隊：剩下未送球的選手必須決定由誰送出剩餘的球數。

4. **非法移動己方球**

（1）如選手移動 1 顆或 1 顆以上己方的球，所有被移動的滾球將從場上移除並視為死球，然後繼續比賽。

5. **非法移動對方球**

（1）若雙方共 8 顆球都全部送出後，有選手移動 1 顆或 1 顆以上對方的球，則每移動 1 球，對方都能得 1 分。

（2）如果選手移動 1 顆或 1 顆以上對方的球，而對方仍有未送出之滾球，則裁判將會儘量把球放回原來的位置並繼續比賽。

6. **選手非法移動目標球**

（1）如選手移動目標球，對方將獲得與「相爭」活球與未投擲球數量加總的分數。

（2）如被犯規的隊伍沒有「相爭」球且沒有剩餘的球，則裁判將判定該局為死局，且於同一邊重新開始。

5.6 裁判意外或過早移動滾球或目標球

1. **比賽中（2 隊仍有滾球未送出）**

（1）如裁判因測量或其他原因移動「相爭」球或目標，則該局視為死局，且於同邊重新開始。

2. **所有球皆送出後**

（1）如果勝負及得分明顯，則分數將被計算。若勝負與得分不明顯，則所有不確定的得分將不計算，且該局視為死局，於同邊重新開始。

5.7 干擾滾動中的球

1. 己方
 （1）當裁判目擊選手干擾自己隊伍移動中的球，該球將被視為犯規死球。
 （2）在安全可行的情況下，裁判應嘗試停下剛送出的球，在該球接觸目標球和其他「相爭」球之前，移除該球並宣布該球為死球。若剛送出的球確實碰觸到目標球和／或其他「相爭」球，導致其他球移離原來的位置，則裁判將會儘量把這些球放回原來的位置並繼續比賽。

2. 對方
 （1）當選手干擾對方隊伍移動中的球，被犯規隊伍可有以下選擇：
 （1.1）重新送出該球。
 （1.2）宣布該局為死局。
 （1.3）拒絕處罰，接受受干擾球的位置並繼續比賽。

3. 滾球位置未受影響
 （1）如觀眾、動物或物體干擾場上移動之球，但該球未碰觸其他球，則投擲該球之選手將再投擲一次。

4. 滾球位置受影響
 （1）如觀眾、動物或物體干擾場上移動之球，且該球碰觸其他場上「相爭」球，則該局視為死局。

5. 比賽受其他原因影響
 （1）任何干擾目標球或離目標球最近之球位置的行為都將導致死局。
 （2）若除目標球或兩隊離目標球最近之球以外的球被移動，裁判或兩隊隊長可將球重新放回最接近原來的位置。此類擾亂行為發生原因可能為毗鄰比賽場地的死球、外來物體、觀眾或動物進入場中並改變場上球的位置。

5.8 送出錯誤顏色的滾球

1. **可更換**
 （1）如選手送出錯誤顏色的球，該球不可由另一位選手或裁判阻止停下，必須等球完全停下後，由裁判更換正確顏色的滾球。

2. **不可更換**
 （1）如選手送出錯誤顏色的球，且該球在更換時無法避免干擾其他場上的球，則該局視為死局，於同邊重新開始。

5.9 輪替錯誤

1. **起始點**
 （1）如某隊錯誤地送出目標球和第 1 顆球，則裁判將收回輪替錯誤的目標球和第 1 顆球。
 （2）接著從同邊重新開局時，裁判將讓另一色的選手或隊伍傳送目標球。

2. **後續送出正確顏色滾球，但輪替順序錯誤**
 （1）如選手在己隊為近球（In）且對方仍有剩球時送出球，則裁判應在安全可行的情況下嘗試停下該球，在該球碰觸其他「相爭」球前，宣布該球為死球，並將該球從場上移除。
 （2）如裁判無法在該球碰觸其他「相爭」球前移除該球，則裁判應將目標球與離目標球最近的滾球放回錯誤輪替前原來的位置。

6 大會人員

6.1 異議

1. **拒絕大會人員**
 （1）比賽開始前，各隊有權因任何原因拒絕所分派之大會人員。
 （2）此拒絕將由大會主管進行考量並判定。

2. 參與大會人員

　　（1）隊伍參與競賽時，隊伍之成員或登記的替補成員皆不可參與協助大會。

6.2　替補大會人員

1. 比賽中

　　（1）唯於大會主管與雙方隊長皆同意時，才能於競賽中更替大會人員。

2. 增加大會人員

　　（1）只要經大會主管同意，可於競賽中增加大會人員。

3. 隊伍要求

　　（1）如向大會主管提供足夠理由，任一隊皆可在比賽中更換大會人員。

6.3　大會人員制服

1. 裁判與選手的制服須不同且可清楚分辨。

7　競賽名詞定義

7.1　活球：指比賽期間所有被送出的滾球。

7.2　死球：指所有違規或被沒收的滾球。以下情況的滾球可被判為死球：

1. 因選手犯規而被判處罰。
2. 滾球被撞離比賽場地範圍外。
3. 滾球被送出時接觸到任何不在比賽場地範圍內的人或物體。
4. 滾球觸碰到圍板的頂部。
5. 滾球觸碰到比賽場地上方的頂蓬或其支架。
6. 選手送球時越線犯規。
7. 滾球被非法移動。

8. 滾球於滾動中受干擾。

9. 滾球於目標球或其他球還沒完全停止前即被送出。

7.3　滾球：較大的比賽球。

7.4　目標球：較小的比賽球，有時亦稱為 cue ball、beebee 等。

7.5　擊球：投擲之球以足夠的速度前進，錯過目標後撞擊底板。

7.6　推沿及回彈球：推沿及回彈球係指利用側板或底板進行送球。

7.7　瞄準：以滾動方式將球送至靠近目標球的一個定點。

7.8　局：比賽中，所有滾球從場地一端送出至另一端，且分數計算完成的一段期間。

7.9　「相爭」球：在本規則各章節中皆指大會認定可能須測量或給予得分之滾球。

7.10　犯規：違反規則並因此給予處罰。

特殊奧運滾球教練指南
滾球訓練和賽季規劃

目錄

■ 滾球教練指南

致謝

特殊奧運對安納伯格基金會（Annenberg Foundation）基金會致上誠摯謝意，感謝其贊助此指南的製作和相關資源，並支持我們的全球目標，促進教練們的卓越表現。

Advancing the public well-being through improved communication

特殊奧運也欲感謝以下專業人士、志工、教練和運動員，協助製作《滾球教練指南》。這些人士協助完成特殊奧運的使命：為 8 歲以上的智力障礙人士提供多種奧運類型運動的常年運動訓練和運動員競賽，讓其有持續不斷的機會得以發展體適能，表現勇氣，感受歡樂的經驗，並與家人和其他特奧運動員和社群共同參與禮物交換、運動技巧和友誼分享。

特殊奧運歡迎您對此指南日後的修訂提出想法和意見。若因任何疏漏致謝之處，我們深表歉意。

貢獻作者

瑪麗·貝達德，佛羅里達特殊奧運會

阿特·比約克，佛羅里達特殊奧運會

理查·卡爾瓦尼斯，麻塞諸塞州特殊奧運會

瑪麗·格雷格，澳洲特殊奧運會

戴夫·萊諾克斯，國際特殊奧運會

羅傑·洛德，康乃狄克特殊奧運會

莫琳·墨菲，康乃狄克特殊奧運會

里安·墨菲，國際特殊奧運會

邁克·里安，紐西蘭特殊奧運會

羅伊·薩維奇，愛爾蘭特殊奧運會

特別感謝以下人士提供的所有幫助和支持

佛洛德·克羅克斯頓，國際特殊奧運會運動員

凱莉·沃爾斯，國際特殊奧運會

保羅·奧查德，國際特殊奧運會

亞太地區特殊奧運會

歐洲歐亞特殊奧運會

佛羅里達特殊奧運會主持視頻拍攝

北美特殊奧運會

來自佛羅里達特殊奧運會布勞沃德縣的運動員主演

目標

　　對於每個運動員來說，切實而又具有挑戰性的目標，對於激勵運動員在訓練和比賽期間的積極性非常重要。建立目標是推動訓練和競賽計劃的行動。運動員對運動的信心，有助於使參與變得有趣，對運動員的積極性至關重要。有關目標設定的其他資訊和練習，請參考教練原則部分。

目標設定

　　目標是運動員和教練共同努力設定。目標設定的主要功能包括以下內容：

在結構上分為短期、中期和長期目標

- 目標是通往成功的墊腳石
- 目標必須是運動員可接受的
- 目標難度不同－從容易到有挑戰性的內容
- 目標必須是可衡量的

長期目標

　　運動員能夠成功地參加滾球競賽，掌握滾球所需的基本技巧，適當的社交行為和滾球規則知識。

短期目標

　　如前所述，短期目標的設定，應以運動員為主導，以運動員為中心。除非您了解運動員的能力，方向和對設定目標的承諾，否則可能無法實現，因為那可能是你的目標，而不是運動員的目標。

評估目標清單

1. 編寫目標說明
2. 目標是否足以滿足運動員的需要？
3. 目標是否是明確的陳述？如果不是，請重寫。
4. 目標是否在運動員的控制之下，它著重於運動員的需求，而不是其他人的需要？
5. 目標是實際目標而不是結果。
6. 目標對運動員是否重要，能夠使運動員努力實現目標（並且有時間和精力去實現它）？
7. 這個目標將使運動員的生活變得如何？
8. 運動員在朝著這個目標努力時，會遇到哪些困難？
9. 運動員還知道些什麼？
10. 運動員需要學習什麼？
11. 運動員需要冒什麼風險？

賽季規劃

　　和所有運動一樣，特殊奧運會滾球教練也制定了教練理念。教練的理念需要與特殊奧運會的理念保持一致，即保證每個運動員獲得高品質的訓練和公平競爭的機會。無論如何，成功的教練在為團隊中的運動員制定的項目目標中，包括在獲得運動技能和知識的同時，還能獲得樂趣。

制定賽季計劃

　　滾球被認為是一項「非冬季」的主要運動，因為它通常在戶外進行。然而，如果你有適當的設施，而且天氣允許，沒有理由不可以全年進行滾球運動。一旦確定了該季的主要影響因素（天氣）最有利時，就可以開始規劃賽季。

　　需要考慮的其他因素包括：

- 訓練場地的可用性
- 訓練場地的維護
- 交通需求
- 需要更換器材
- 可參加的志願者人數

訓練前規劃

　　可以在賽季開始前進行。

1. 季前訓練
 - 肌肉強化等。
2. 去年運動員回歸確認
 - 聯繫所有運動員，確認他們本賽季將回歸。
3. 介紹該運動給新運動員／志願者／助理教練
 - 確保執行所有管理要求，並確保新參與者知道開始訓練的時間以及地點。

4. 必要時培訓訓練人員以提高技能

- 確定教練的任何訓練需求，並聯繫當地協調員進行安排。

5. 賽季比賽和活動

- 查看今年計劃舉辦的比賽和活動，並確定你的球隊要參加的比賽和活動。

6. 如有必要，至少設定八周訓練計劃

- 確立你認為本賽季的訓練應該在什麼時候開始，要考慮到第一次比賽的時間與你選擇的最初開始日期的關係。

7. 進行技能評估

- 進行適當的技能評估，以確定參賽者熟練技能需求。

8. 與所有參與者會議，分享賽季計劃

- 召開所有參與者（運動員／志願者／教練／父母／照顧者）的會議，並告知您提議的賽季是什麼樣子，並根據需要進行調整。

9. 享受這個賽季的活動

其他需要考慮的事項

- 參加必要的特殊奧運會訓練學校，提高您的滾球和指導特奧運動員的知能。
- 準備滾球設施，以滿足您整個賽季的需求。
- 如有必要，準備需要的器材，包括任何輔具。
- 招聘、引導和訓練志願者助理教練。
- 協調交通需求。
- 確保所有運動員在第一次練習前都體檢合格。
- 獲取體檢和家長同意書的副本。
- 制定目標並制定賽季計劃。
- 建立和協調季賽程，包括聯賽、執行訓練、檢核和示範，並確認本地、地區、分區、州、全國和統一滾球比賽的任何計劃日期。

- 為家庭、教師和運動員朋友舉辦迎新活動，包括家庭訓練計劃。
- 建立了解每個運動員進步的程序。
- 制定賽季預算。

確認練習時程表

確定和評估場地後，您就可以確認您的訓練和比賽日程。必須公布訓練和競賽時程表，提交給以下感興趣的團體。這有助於提高社區對您的特殊奧運會滾球項目的認識。

- 設施代表
- 地方特殊奧運會組織
- 志願者教練
- 運動員
- 家庭
- 媒體
- 管理團隊成員
- 大會人員

訓練和比賽日程大致包含以下：

- 日期
- 開始與結束時間
- 註冊及會議區
- 設施的電話
- 教練的電話

賽季中計劃

- 使用技能評估來了解每個運動員的技能水準，並記錄每個運動員在整個賽季的進度。
- 設計為期八周的訓練計劃。

- 根據需要完成的事項，規劃和修改每個課程。
- 在學習技能時注重各種狀況。
- 逐漸增加難度來發展技能。

準備比賽

當帶運動員或團隊參加比賽時，教練應始終確保以下情況：

賽前

1. 運動員的體檢記錄表是最新的。
2. 運動員和教練都了解規則。
3. 填寫的表單完全正確。
4. 運動員有合適的隊服或其他合適的服裝。

比賽時

1. 運動員註冊，姓名拼寫正確。
2. 運動員和教練人員，知道設施的布置。
3. 運動員和教練人員，知道開始時間和比賽場數。
4. 運動員在比賽開始前到達場地，並完成了熱身。
5. 運動員表現出適當的球場禮節。
6. 運動員的努力和表現得到適當的鼓勵。
7. 運動員遵循緩和運動制度（這是評估比賽何時開始的好時機）。
8. 確定競賽期間進展順利，以及下一次練習中可能需要完成的事情。

賽後

1. 告知運動員的家人或照顧者，比賽結果。
2. 告知運動員的家人或照顧者，項目結束後，需要注意的事。
3. 在下次練習，重新評估項目，並告知結果給沒有參加的人。

規劃滾球訓練的基本組成

每個訓練課程都應包含相同的基本要素。在每個元素上花費的時間量，取決於以下因素：

1. 訓練課程的目標：確保每個人都知道訓練課程的目標是什麼，並且參與設定這些目標。
2. 賽季期間的課程：賽季前期提供的是技能練習。賽季後期提供的是比賽經驗。
3. 你的運動員技能水準：對於能力較低的運動員來說，需要多練習以前所教的技能。
4. 教練人數：有更多的教練在場和提供優質的一對一教學，就進步更多。
5. 可用的訓練時間總數：在 2 小時的課程中，花在新技能上的時間，比在 90 分鐘課程中花費的時間要多。

運動員的日常訓練計劃中應包含以下要素。有關這些主題更深入的資訊和指導重點，請參閱每個區域中提及的部分。

- 熱身
- 以前教過的技能
- 新技能
- 競賽經驗
- 表現回饋

計劃訓練課程的最後一步，是設計運動員實際要做的事情。在規劃訓練課程時，要記住，課程的關鍵部分，應該是逐漸增加身體活動。

- 容易到難
- 慢到快
- 已知到未知
- 一般到特定
- 從開始到結束

如果你已經決定籌辦一個滾球聯賽，你的訓練將圍繞著每周的聯賽課程進行。訓練可以在聯賽之前、聯賽期間和之後進行。在聯賽之前，你可以教導比賽所需的器材，並安排熱身。在聯賽期間您可以觀察運動員的行為和風格，講評他們做錯了什麼，並讚揚他們做正確的事，像是「堅持到底的方法」或「良好的判斷」。得分方面的指示、滾球的禮節和運動家精神，也可以在這個階段說明。聯賽後，您可以教導運動員學習新技能，或與運動員一起提高以前學到的技能。建議訓練計劃概述如下。

熱身和伸展（10-15 分鐘）

每位運動員都必須參加在場地上或附近的熱身和伸展運動（例如身體動作）。

等待練習滾球動作時伸展每個肌肉群。

技能指導（15-20 分鐘）

- 快速回顧之前所教的技能
- 介紹技能活動的主題
- 簡單而生動地展示技能
- 在必要時提示及肢體協助能力較低的運動員
- 在訓練開始時，介紹和練習新技能

競賽體驗（一、二、三場比賽）

運動員透過簡單的比賽能學到很多東西。比賽像是一個偉大的老師。

緩和運動、伸展和回顧（10-15 分鐘）

每個運動員都應該參加訓練結束後的緩和運動。每個肌肉群的伸展，不應該像熱身那樣用力。這是反思訓練要點的好時機，強調各運動員獲得的任何進步，但請記住，當這樣做會損害其他進步成績較低的運動員時，不要這樣做。也可以將時間花在下次訓練期間可能需要完成的事情上。此外，宣布任何重要通知，即將到來的競賽、生日、社交聚會等。不管完成訓練課程成效好不好，都帶著一些樂趣和笑聲。

有效訓練課程準則

保持積極狀態	運動員需要成為積極的傾聽者。
訂定清晰、簡潔的目標	當運動員知道對他們有什麼期望時，學習會提高。
給予清晰、簡潔的說明	示範－提高教學的準確性。
記錄進度	和你們的運動員一起繪製進度圖。
給予積極的反饋	強調並獎勵運動員表現良好的事情。
提供多樣性	各種運動－防止無聊。
鼓勵享受	訓練和競賽很有趣，幫助你和你的運動員保持這種狀態。
訂定進度	由下列方式進行訓練時，學習成效會增加： • 已知到未知－成功發現新事物 • 簡單到複雜－看到「我」能做到 • 一般到具體－這就是為什麼我如此努力訓練
計劃資源的最大使用	使用你擁有的東西，拼湊你沒有的器材－創造性地思考。
允許個別差異	不同的運動員，不同的學習效率，不同的能力。

訓練計劃表單範本

日期		地點		時間	
目標					

熱身 — 讓身體準備好的練習

領導者	活動	器材

團隊對話 — 讓運動員知道你對練習的期望

今天的目標	
上一個技能課程	
新技能課程	

技能發展 — 練習和比賽，以加強學習，讓它變得有趣

領導者	活動	設備

休息 — 提供水，並把技能帶進練習賽

從今天開始強化技能	

練習賽 — 著重在上周的技能和新技能

上一個技能	
新技能	

團隊對話 — 在練習賽中，著重新技能和技術

練習賽第一課	
練習賽第二課	
回顧上週技能	
複習家庭作業	

執行成功訓練課程的祕訣

☐ 根據你的訓練計劃，分配助理教練的角色和職責。

☐ 在可能的情況下，要在運動員到達之前準備好所有的器材。

☐ 介紹並感謝教練和運動員。

☐ 與大家一起回顧預定計劃。隨時通知運動員日程或活動的變化。

☐ 根據天氣和設施情況改變計劃，以適應運動員的需要。

☐ 在運動員感到厭煩和失去興趣之前，改變活動。

☐ 訓練和活動要簡短，以免運動員感到厭煩。即使是休息，也要讓每個人都有一項訓練。

☐ 練習的最後，專門安排一個可以結合挑戰和樂趣的小組活動，讓他們在結束時有所期待。

☐ 如果一個活動進行的很順利，往往在大家興致高昂的時候停止活動最好。

☐ 總結本次課程，並宣布下次課程的安排。

☐ 保持以**樂趣**為基礎。

執行安全訓練課程的祕訣

雖然風險可能很少，但教練有責任確保運動員，理解和認識到滾球的風險。運動員的安全和健康是教練最關心的問題。滾球不是一項危險的運動，但當教練忘記採取安全防範措施時，確實會發生意外。主教練有責任提供安全條件，讓受傷發生的情形降到最低。

1. 在第一次練習中建立明確的行為規則，並加以實施。

2. 當天氣不好時，立即將運動員帶離惡劣天氣。

3. 確保運動員每一次練習都帶水，尤其是在天氣炎熱的時候。

4. 檢查您的急救包，必要時補充它。

5. 訓練所有運動員和教練緊急程序。

6. 選擇安全區域。請勿在有可能導致傷害的有石塊或孔洞的環境練習。只告訴運動員避開障礙是不夠的。

7. 檢視整個場地，清除不安全的物品。在雜亂無章的室內體育館練球時，要特別提高警惕。移除運動員可能碰撞的任何東西。

8. 檢查球的裂紋有無碎屑或裂開。這很可能會導致眼睛受傷。

9. 檢查側板及底板是否固定在地面上。指示運動員切勿在球框板上行走。要特別注意那些容易在狂風中翻倒的可攜式球場，或是運動員站在他們上面，滾球撞上後反彈等等。確保將這些牆壁牢牢地固定在地面上。

10. 查看您的急救和緊急程序。在練習和比賽中，讓有受過急救和心肺復甦訓練的人儘量靠近場地。

11. 確保擁有運動員的緊急聯繫方式，在練習和比賽期間保持更新，並且記錄在隨手可得的地方。

12. 在每次練習的開始和結束時，做暖身、緩和運動及正確伸展，以防止肌肉損傷。

13. 訓練以提高球員的總體健康水平。身體健康的球員受傷的可能性較小。積極練習。

14. 確保在一對一的比賽和練習中，運動員的身形相近。

15. 要求所有運動員在練習和比賽中，穿著合適的服裝，尤其是鞋類。

16. 不要把自己當做目標，即站在運動員面前，指示他們把球投擲／滾動到你或你的腳下。

17. 確保您能夠輕易地拿到電話或行動電話。

18. 不使用時，球應始終留在地上，而不是拋向空中或拿在手上丟。應當記住，球是沉重的，球可能會打破，打到腳趾或腳，或以其他方式傷害到人。

19. 為了避免參賽者被球絆倒，未使用時球應放在場地後面的角落，不要把球放在場上或訓練區周圍，以免踩到或絆倒。

滾球練習競賽

　　競賽的越多，獲得越多。特殊奧運會的戰略計劃之一，是推動地方更多的體育發展。比賽激勵運動員、教練和整個體育管理團隊。在您的日程表中，盡可能加入較多的競賽機會。我們在下面提供了一些建議：

1. 與相近的組織一起舉辦比賽。

2. 問問當地的高中，你的運動員能否和他們競賽作為練習賽。

3. 加入當地社區的滾球俱樂部或協會。

4. 每週舉辦一次地區聚會。

5. 在您的社區中，創建一個滾球聯賽或滾球俱樂部。

6. 在每一個訓練課程結束時，納入競賽元素。

訓練課程範例

小隊名稱：

日期：　　　　　　　　　　　地點：

本課程的訓練目標
• 讓球聚在一起 • 讓球和球之間等距 • 展示兩種不同的送球方式 • 討論年終舞蹈

本次課程所需的器材
• （20）角錐 • （4）3英尺廣場 • （2）全套的滾球 • （30）技能表格

備註／傷害
• 提醒運動員跳舞 • 小心凱莉的右肩 • 康拉德的醫療續約到期

訓練課程時程規劃	
分配的時間	活動
2-5 分鐘	歡迎大家，解釋課程計劃和時間
15 分鐘	熱身和伸展
15 分鐘	在場地兩端發球線練習發球（注意發球姿勢）
15 分鐘	在場地兩端發球線練習擲球（注意球離手正確姿勢）
5 分鐘	休息喝水，討論剛才兩項練習的問題
10 分鐘	在場地兩端發球線練習發球／擲球（注意改進）
15 分鐘	練習擲球時將球聚集在一起（觀察擲球和球離手姿勢）
15 分鐘	練習長距離擲球（觀察擲球和球離手姿勢）
15-20 分鐘	有趣的分組遊戲
15 分鐘	緩和運動和伸展；運動員對於課程的回饋
5 分鐘	溫馨提示，年終舞蹈和再見
與助理教練進行 10 分鐘討論，了解他們在訓練後的感受	

訓練課程評估計劃

選擇隊員

傳統特殊奧運會或融合運動團隊的成功發展是選拔隊員。下面我們提供了一些主要的注意事項。

能力分組

當所有團隊成員都有類似的運動技能時，滾球團隊效果最佳。能力遠優於其他隊友的合作夥伴，一則控制整場比賽，一則壓抑自己的實力表現，以配合及包容其他合作夥伴。在這種情況下，互動和團隊合作的目標都被削弱，而無法實現真正的競賽體驗。

年齡分組

所有團隊成員的年齡都應儘量接近。

- 21 歲及以下的運動員，相差 3-5 歲以下
- 22 歲及 22 歲以上的運動員，相差 10-15 歲以下
- 團隊成員也可以是家庭成員，其中年齡應考慮（父母和孩子／兄弟姐妹／運動員）例如，在滾球比賽時，例如：8 歲不應與 30 歲的運動員進行競賽

創造有意義的融合運動參與經驗

融合運動，擁抱特殊奧運會的理念和原則。在選擇融合團隊時，您希望在運動賽季的開始、期間和結束時實現有意義的參與。組織融合運動團隊為所有運動員和合作夥伴提供有意義的參與。每個隊友都應該扮演一個角色，並有機會為團隊做貢獻。有意義的參與，也包含融合運動團隊內的互動與競賽的品質。團隊中所有成員都有意義地參與，可確保每個人都能獲得積極而有益的體驗

有意義的參與指標

- 隊友們在比賽時，不會給自己或他人造成不必要的傷害風險
- 隊友們根據競賽規則比賽
- 隊友有能力和機會，為團隊的表現做出貢獻
- 隊友們知道如何將他們的技術與其他運動員的技能融為一體，從而提高能力較低的運動員的表現

當團隊成員無法實現有意義的參與時

- 與隊友相比，具有卓越的運動技能
- 做場上教練，而不是隊友
- 在比賽的關鍵階段控制整個比賽
- 不訓練或練習，只出現在競賽當天
- 大幅降低他們的能力水準，這樣他們就不會傷害別人或掌握整個比賽

滾球技能評估

運動技能評估表格是一種系統性的方法，可用於確定運動員的技術能力。滾球技能評估卡，旨在幫助教練在運動員開始參賽前，確定他們的能力水準。教練會發現此評估是一個有用的工具，原因如下：

- 幫助教練與運動員一起確定，將參加哪些項目的比賽
- 建立運動員的基準訓練區域
- 協助教練在訓練隊中，組織具有類似能力的運動員
- 測量運動員進度
- 幫助確定運動員的日常訓練計劃

在進行評估之前，教練在觀察運動員時，需要進行以下分析：

- 熟悉主要技能所列出的每個任務
- 擁有每個任務的準確視覺圖片
- 觀察展現熟練的技能

在管理評估時，教練將有更好的機會從他們的運動員得到最好的分析。先解釋您想要觀察的技能開始。盡可能示範技能。

謹記

運動員的平均得分，是決定運動員發揮成績的最終因素。記錄每場比賽的分數，並確定比賽得分的平均值。適當的技能水準由平均值決定。您要尋找的是，從開始訓練到訓練期結束，運動員的平均值會提高。請記住，對運動員送球的方式或器材的改變，往往會導致一開始得分較低，因為運動員會做出必要的調整，並熟悉這些調整。

滾球技能評估卡

運動員姓名 _____ 日期 _____

教練姓名 _____ 日期 _____

說明

- 使用工具,在訓練及競賽賽季開始時,為基礎運動員的起始技能水準建立基礎。
- 讓運動員展現幾次技巧。
- 如果運動員在五次中正確執行技能,請勾選技能旁邊的複選框,以表示技能已經完成。
- 將計劃評估課程納入您的計畫。
- 運動員可以按任何順序完成技能。運動員在完成所有可能的項目後,相當於完成了此列表。

滾球場地的布局

- ☐ 了解 10 英尺擲球線
- ☐ 了解 30 英尺中場線
- ☐ 了解 50 英尺線
- ☐ 了解底板
- ☐ 了解側板

器材選擇

- ☐ 了解滾球
- ☐ 了解不同顏色的滾球
- ☐ 了解目標球
- ☐ 了解捲尺

☐ 了解使用的標示旗（尤其是對於視力或聽力有障礙的運動員）

☐ 可以將標示旗顏色與滾球顏色做連結

得分

☐ 了解滾球比賽使用的計分系統

☐ 理解單打和雙打隊伍的勝分是 12 分

☐ 理解 4 人球隊的勝分是 16 分

☐ 了解記分卡的分數

☐ 可以遵循計分卡的計分

☐ 了解記分卡上各種簽名的位置

☐ 了解如果要抗議比賽，則不需要簽記分卡

比賽規則

☐ 表現出對於比賽的理解

☐ 了解比賽包含了一定數量的分數累積

☐ 知道球場上每一條線代表什麼

☐ 理解在送球時，不要越過罰球線

☐ 理解 1 隊 1 人時，可使用 4 顆球

☐ 理解 1 隊 2 人時，可使用 2 顆球

☐ 理解 1 隊 4 人時，可使用 1 顆球

☐ 僅在裁判指示下開始進行動作

☐ 遵守場地和訓練區的規則

☐ 遵循國際特殊奧運會滾球規則

運動家精神／禮儀

☐ 始終展現運動家精神和禮節

☐ 不管何時，都盡力比賽

☐ 與其他團隊成員輪流

☐ 在整個比賽中，選擇並使用相同顏色的球

- [] 等待裁判指示開始送球
- [] 合作競技，為隊友加油
- [] 保持對自己和自己球隊得分的了解
- [] 聽教練的指示

比賽術語

- [] 認識到術語「內隊」和「外隊」
- [] 認識到術語「犯規」
- [] 認識到術語「瞄準」
- [] 認識到術語「擊球」
- [] 認識到術語「沿板內側送球」
- [] 認識到術語「反彈球」

取球

- [] 從場後收集球
- [] 通過顏色識別自己的球
- [] 撿起球並拿到腰部高度
- [] 用非送球手持球並移動到起始位置

握

- [] 將手指和拇指平均地放在球上
- [] 用拇指將球固定到位
- [] 將球握在手掌的前方

姿勢

- [] 從罰球線回到起始位置
- [] 兩腳分開與肩同寬站立
- [] 保持肩膀水平和身體直角到目標，重量均勻分布
- [] 展示正確的腳的位置：如果慣用右手，則左腳向前。

- [] 設定正確的姿勢，眼睛注視著目標球或目標點
- [] 穩定持球

送球

- [] 將球向前推至約視線位置，然後向下揮
- [] 將手臂向後伸直並貼近身體
- [] 將手臂向前伸直以釋放球
- [] 緩慢地釋放球，以進行瞄準拋送
- [] 強勁地快速釋放，以送擲擊球
- [] 執行站立瞄準送球
- [] 執行跑步瞄準送球
- [] 執行站立以擊球方式送球
- [] 執行跑步以擊球方式送球

球離手

- [] 採取正確的姿勢，前腳在罰球線後方，且肩膀與目標成直角
- [] 送球越過罰球線傳向目標球或其他目標
- [] 一旦球離開手，保持正確的手腕姿勢
- [] 進行適當的手臂擺動及後續動作：向前和向上

每日表現紀錄

　　每日表現記錄，旨在準確記錄運動員在學習運動技能時的日常表現。教練從每日表現記錄中獲益的原因有以下幾個：

- 記錄成為運動員進步的永久檔案。
- 記錄有助於教練在運動員的訓練計劃中建立可衡量的一致性。
- 記錄允許教練在實際教學和教練過程中保持靈活性，因為教練可以將技能分解為滿足每個運動員個人需求的具體、較小的任務。
- 記錄有助於教練選擇正確的技能教學方法，正確的條件和標準，來評估運動員的技能表現。

使用每日表現記錄

　　在記錄的開頭，教練寫上自己的名字和運動員的名字和競賽專案。如果不止一個教練與一名運動員合作，他們應該在姓名旁邊，寫上與運動員一起工作的日期。

　　在訓練開始之前，教練決定將涵蓋哪些技能。教練根據運動員的年齡、興趣以及身心能力做出這個決定。特定練習的技能在運動員進行前必須先陳述或說明。教練在左邊的最上面寫上技能。每個後續技能在運動員掌握上一技能後寫上。當然，也可以使用多張紙來記錄所涉及的所有技能。此外，如果運動員不能執行規定的技能，教練可以將技能分解為較小的任務，使運動員在這項新技能上取得成功。

掌握的條件和標準

　　教練寫上技能後，須決定運動員必須掌握技能的條件和標準。條件是定義運動員以何種方式執行技能的特殊情況，例如，「給出示範，並在幫助下執行」。教練需要始終在以下假設下操作：運動員掌握技能的最終條件是「給出指示，而不須協助」，因此，不必在技能旁邊的記錄中寫上這些條件。理想情況下，教練需要安排技能和條件，使運動員逐漸學會不需要幫助的情況下，完成指示的技能。

　　標準是決定技能執行能力的標準。教練需要確立一個適合運動員的精神和身體能力的標準。鑒於技能的不同性質，標準可能涉及許多不同類型的標準，例如時間、重複次數、準確性、距離或速度。

課程日期和指導級別的使用

　　教練可能花上幾天處理一項任務，並在此期間使用多種指導方法，讓運動員達到在沒有幫助的情況下，根據指示執行任務的程度。要為運動員建立一致的課程，教練必須記錄他從事特定任務的日期，並且必須寫上這些日期使用的教學方法。

滾球服裝

　　所有參賽者都需要合適的服裝。作為教練，你應該討論在訓練和競賽中，哪些運動服是可以接受的，哪些是不能接受的。討論穿適當合身衣服的重要性，以及訓練和競賽期間穿某些類型服裝的優缺點。例如，長短牛仔褲，是任何活動都不太適合的，運動員在穿限制動作的牛仔褲時，不能發揮最佳表現。帶運動員去高中或大學訓練或競賽指定服裝，你甚至可以樹立榜樣，穿著合適的服裝，參加訓練和比賽，不要鼓勵那些穿著不合適的運動員，來訓練或參加競賽。

- 運動員應該永遠穿著舒適的衣服。
- 衣服應可以讓身體所有部位自由活動。
- 普通校服是可以接受的。
- 在錦標賽中，首選白色或淺色的衣服。
- 運動員不得穿可能損壞或弄亂場地表面的鞋子。
- 沒有鞋子的運動員不允許參賽。也應避免使用涼鞋，因為如果球掉到腳上，它們提供很少的保護，甚至沒有保護。
- 運動員應被告知需要防曬霜，帽子和其他保護，來避免陽光直射。

競賽規則

　　這些狀態是：

- 運動員的著裝方式，將帶給運動員和滾球運動榮譽。
- 運動員不得穿可能損壞或弄亂場地表面的鞋子。而且，運動員不允許沒穿鞋子參賽。
- 穿著令人反感或冒犯性服裝或穿著不當者，不得參加比賽。

滾球器材

　　滾球需要下列的運動器材。能夠認識和瞭解特定賽事的器材是如何運作，對於運動員來說非常重要，將影響其表現。讓您的運動員在你展示時，說出每個器材的名稱及用途。為了加強他們的這種能力，讓他們選擇用於競賽項目的器材。

- 滾球
- 目標球
- 公制測量裝置
- 標示旗
- 評分裝置

一般滾球器材清單概覽

滾球	
	可由木材或合成材料製造，尺寸相等。正式錦標賽球的大小可能從 107 公厘（4.2 英寸）到 110 公厘（4.33 英寸）。只要一支球隊的四個球與對方隊的四個球有明顯區別，那麼球的顏色就無關緊要了。
目標球	
	不得大於 63 公厘（2.5 英寸）或小於 48 公厘（1.875 英寸），且顏色應明顯不同於兩種滾球顏色。有時與場地表面的顏色不同較為有益。
公制測量器材	可能是任何能精確測量兩個物體之間的距離，且為競賽委員所接受的器材。
標示旗	可以是任何能夠代表使用滾球顏色，並且被競賽委員接受的裝置。
評分器材	標示旗應夠大，至少 50 英尺遠能清晰可見。

特殊奧運滾球教練指南
滾球技巧教學

目錄

暖身

暖身期是每次訓練或競賽準備的第一部分。暖身是緩慢且有系統的開始，逐漸涉及所有肌肉和身體部位，為運動員的訓練和競賽做準備。除了為運動員做好心理準備外，暖身還具有一些生理益處。

1. 提高體溫
2. 增加代謝率
3. 提高心臟和呼吸速率
4. 為肌肉和神經系統作訓練前的準備

暖身是針對後續活動量身定製的。暖身包括藉由主動運動，導致更劇烈的運動，以提高心臟、呼吸和代謝率。總暖身時間至少需要 25 分鐘，並緊接著訓練或競賽。暖身期將包括以下基本序列和元素。

活動	目的	時間（至少）
慢速有氧行走或慢跑	升溫肌肉	5 分鐘
伸展	增加運動範圍	10 分鐘
特定項目訓練	訓練及競賽的協調準備	10 分鐘

步行

散步是運動員日常活動的第一項鍛煉。運動員開始加熱肌肉慢慢走 3-5 分鐘。讓血液通過所有的肌肉，從而為他們提供更大的伸展靈活性。步行暖身的唯一目標是血液循環和溫暖肌肉，為更劇烈的活動做準備。

慢跑

慢跑是運動員日常的下一步練習。運動員開始通過慢跑 3-5 分鐘來加熱肌肉。讓血液通過所有的肌肉，從而為他們提供更大的靈活性伸展。慢跑應緩慢開始，然後逐漸加快速度到結束；然而，在慢跑的最後階段，運動員不應該使用超過最大能力的百分之五十的力氣。請記住，這一階段暖身的唯一目標，是促進血液循環和溫暖肌肉。

伸展運動

伸展是暖身賽最關鍵的部分之一，也是運動員的表現。靈活的肌肉能使肌肉更強壯、更健康。強壯健康的肌肉，對鍛煉和活動會有更好的反應，有助於防止運動員受傷。有關更深入的資訊，請參閱「伸展」小節。

特定項目訓練

訓練是從能力較低開始的學習過程，從低能力水平開始，前進到中級水平，最後達到高能力水準。鼓勵每個運動員達到他／她可能的最高程度。

運動動作是通過重複完成的一小部分技能來增強的。很多時候，以誇大的動作，來加強肌肉表現技能。每個訓練課程都應該讓運動員完成整個過程，這樣運動員就接觸到了組成賽事的所有技能。

做這些伸展時要記住的五件重要事情是：

1. 剛開始暖身時就必須要作
2. 總是慢慢做
3. 永遠不要過度伸展
4. 永遠不要過度勞累
5. 始終留出足夠的時間對每個部位進行伸展，但要留出更多的時間用於肩膀／下背和腿部，因為這些部位將是比賽中最常用的組合。

　　當你伸展每個肌群時，記得向你的運動員解釋每項運動使用的每個肌肉。一個很好的建議是按特定順序進行伸展。下面的示範從地面開始，並按每個肌肉群的方式工作。通過遵循這種模式，運動員可以意識到接下來是什麼伸展運動，然後藉由帶領或告訴你下一個肌肉群的伸展訓練。

特定的暖身伸展練習

進行腳踝伸展運動

- (a) 使站立，腳稍微分開
- (b) 將一條腿稍微從地面抬起
- (c) 順時針旋轉腳踝
- (d) 重複旋轉約 5-10 秒
- (e) 其他腳踝重複
- (f) 重複做兩次

進行小腿肌肉伸展運動

- (a) 站立，腳稍微分開
- (b) 向前走，把後腳固定在地上
- (c) 稍微向前傾斜。把你的體重放在前腿上
- (d) 保持 10-15 秒
- (e) 另一個腿重複
- (f) 重複做兩次

進行大腿上／下背部伸展運動

- (a) 站立，雙腿伸直且腳踝交叉
- (b) 從臀部向前彎曲
- (c) 將手滑到腿前，盡可能遠
- (d) 保持 10-15 秒

(e) 返回起始位置

(f) 交換腳，交叉腳踝

(g) 重複練習

(h) 重複做兩次

進行側身彎曲運動

(a) 站立，腳稍微分開，手臂在兩側

(b) 緩慢地將手臂向下伸展，並停住

(c) 從腰部彎曲，保持你的肩膀向後

(d) 返回起始位置

(e) 在另一側重複動作

(f) 重複做兩次

進行肩部伸展運動

(a) 站立，腳稍微分開

(b) 保持背部筆直，伸出雙臂

(c) 以圓形／風車運動旋轉雙臂

(d) 繼續 10-15 秒

(e) 反向擺動再做一次

謹記：這也是討論本次課程的一些目標，並重複上週課程的重要信息的
好時機。

緩和運動

緩和運動和暖身一樣重要；但是，它經常被忽略。突然停止活動，可能會導致血液的聚集，並減緩運動員體內廢物的清除。它也可能導致特奧運動員抽筋，疼痛和其他問題。緩和運動逐漸降低體溫和心率，並在下一次訓練或比賽體驗之前加快恢復過程。緩和運動也是教練和運動員，談論課程或比賽的好時機。

活動	目的	時間（至少）
慢速有氧步行／慢跑	降低體溫 逐漸降低心率	5 分鐘
輕度拉伸	清除肌肉廢物	5 分鐘

特定的緩和運動伸展練習

進行腳踝伸展運動

 (a) 站立，腳稍微分開

 (b) 將一條腿稍微從地面抬起

 (c) 順時針旋轉腳踝

 (d) 重複旋轉約 5-10 秒

 (e) 其他腳踝重複

進行小腿肌肉伸展運動

 (a) 站立，腳稍微分開

 (b) 向前走，把後腳固定在地上

 (c) 往前傾斜，稍微把體重放在前腿

 (d) 保持 10-15 秒

 (e) 另一腿重複

進行大腿上部／下背部伸展運動

(a) 站立，腿伸直和腳踝交叉

(b) 從臀部向前彎曲

(c) 將手滑到腿前，盡可能遠

(d) 保持 10-15 秒

(e) 返回起始位置

(f) 交換腳，換另一隻腳腳踝在前

(g) 重複練習

進行身體側彎練習

(a) 站立，腳稍微分開，手臂在兩側

(b) 緩慢地將手臂向下伸展，並按住

(c) 從腰部彎曲，保持你的肩膀在後

(d) 返回起始位置

(e) 另一側重複動作

進行肩部伸展運動

(a) 站立，腳稍微分開

(b) 保持背部筆直，伸出雙臂

(c) 以圓形／風車運動旋轉雙臂

(d) 繼續 10-15 秒

(e) 反向擺動再做一次

課後這段時間，可以很好地思考當天的重要事情，並提醒運動員任何重要的信息。您也可以利用這段時間來鼓勵任何運動員取得的傑出成就或進步。

滾球概念和策略

得分

當描述運動員試圖獲得「得分」或增加他／她的團隊已經擁有的「得分」數量時,使用此概念。這可能是在新球場上最常用的擊球。

擊球

當描述運動員需要打亂最靠近目標球的球並減少他／她的隊伍被擊倒的「積分」數量時,使用此概念。

丟開

當團隊可能已經得了一分,而不是嘗試可能失去優勢的投擲,使用此概念時,運動員只需將球扔到自己的面前。

沿邊板內側送球或回彈球

當運動員可能需要將球滾向側壁並且球沿牆邊向前滾時,使用這個方式。它通常允許運動員繞過另一個球,無論該球是他／她自己的或對方的。這種策略可以用來獲得更多的得分或減少對手當時持有的數量。以此方式運動員需要了解角度問題。

兩種基本擲球

瞄準擲球

此滾球拋投像是柔和流暢的送球。相對於投擲，它通常是滾動的，並且用於已得分或想增加已經持有的分數。這與試圖強制擊打其他球來擲球是相反。

擊球或跳擊

擊球或跳擊球是力量更大的擲球。可以用很大的力將球滾出或拋擲，使一個或多個球移位使得透過移動對手的球來獲得積分，或者減少對手已得的分數。這與緩慢的滾出球使球更靠近相反。

指導技巧

☐ 上述兩個拋球都可用於比賽的不同階段，甚至每局的不同階段。

☐ 雖然有些運動員可能永遠不會嘗試上述提到的一些擲球方式，但應該讓他們認識。

☐ 在所有訓練和競賽中，教練員和運動員的安全始終是至關重要的。

了解比賽

　　不要以為能力較低的運動員一定會知道比賽的基本目標。這些運動員可能難以理解簡單的概念，例如區分隊友和對手。

滾球比賽的基礎知識和目的

　　滾球是一組八個大球和一個小目標球稱為 pallina（小白球）。目標球有時也被稱為 jack、kitty、cue 或 pill。較大的球直徑約 107 公厘，重量約 900 公克。雙方的球有兩種不同的顏色，有時是標記。不同的標記明那些可能有視覺障礙和需要觸摸來區分球的人。

　　賽事通常是單人、雙人或團體（場地上太多人可能導致太擁擠）。比賽開始時擲硬幣以決定誰先發擲目標球。一旦發球成功後，投擲第一個滾球的人必須與擲出目標球同一個人。然後換對手將他們的第一個球擲入場地，盡可能接近目標球。

　　如果一方發球成功，另一隊則將球盡可能擲靠近目標球。如果擲出的球沒有最接近目標球，他們將繼續擲球，直到他們的球接近目標球或已經拋出了所有的球。每隊有四個滾球可以滾或扔向目標球。

　　比賽的目的是盡可能比你的對手獲得更多接近目標球的球。兩隊投出所有球後球局結束，最接近目標球的隊伍得分。每局結束只能有一個隊伍得分。每一個最接近目標球的球之隊伍得 1 分。因此，在每局比賽結束中最多得 4 分。

　　每場比賽最高得 12 分或 16 分；但是若是休閒比賽會加以限制時間。從 3 分、4 分，到接近 30 分都可以，勝負取決於每場結束時的分數。根據運動員的技能，比賽可以持續 15 分鐘到 1 小時。

滾球的身體和社會效益

即使在正式場地打球時，滾球也並不是一項體力要求很高的運動。沒有像籃球那樣在脊椎和膝蓋上猛擊，沒有像田徑或壘球那樣衝刺和滑動。

雖然疲勞因素會影響何競技運動，但你不必在體能狀態好的時候才能玩滾球。另一方面，滾球的精神和社會效益是無法估量的。在任何運動中競賽都旨在培養健康的人生觀。經過所有考慮，滾球符合當今的健康和健身標準，是既喜歡又能終身運動的項目，而不是那些你只能在年輕時享受的運動。

在比賽場上此類活動也有社會主流效益，運動員不需要過人的智力，也能發揮這項運動的最高水準。因此，身體有障礙者人也可以與一般競爭對手進行比賽。

滾球個人技術

握球

為了能夠滾出或投擲球，運動員必須首先理解正確握球的感覺

運動員準備

- ☐ 運動員能夠將球緊貼在手中
- ☐ 球在手中時，運動員能夠完全控制球

教學活動

持球

- 拿起球，拿到腰部的高度。
- 確保球放在手掌上。
- 確保手指均勻地分布在球底。
- 拇指是放在球的位置上，而不是作為壓力點。
- 所有手指均勻地合在球周圍上。

請注意，握球也可以以手掌朝下，但這較不適合手較小的運動員。

教學要點

- 確保運動員透過顏色了解他／她的球。
- 確保運動員可以控制該球的重量／大小。
- 當運動員拿著球時,看看球下分散的手指。
- 確保球在手腕前面,而不是後面。

為了測試運動員是否準備好了可以將球反握。
請運動員在握住球的情況下將手倒轉,以確保
球穩固地在手中並且不會掉落。

指導技巧

☐ 以手控制球的方向、速度和距離，正確持球才能確保有的好成效。

☐ 您可能需要幫助手較小的運動員，因為可能無法正確地握球，而且較無法控制球。

錯誤與修正

錯誤	修正	訓練／測試參考
球離手掌太遠	讓運動員用指尖拿起球，然後倒手，不讓球滾到手背。	讓運動員練習拾起球，將球保持在正確的位置；或更改為較小的球。
當手倒時，球從運動員手中掉下來。	建議運動員不要用這種方式拋擲。	鼓勵使用小尺寸的球進行所有類型的拋擲。

教學重點：握球概要

練習提示

1. 運動員準備就位時，用非擲球手握球做準備。

2. 手掌向下投擲時，避免動作太快。

3. 控制球是關鍵。

4. 拇指作為協助，而不是壓力點。

姿勢

滾球擲球時運動員必須首先了解正確站立時傳送球的感覺。重要的是，運動員要有良好的平衡能力。

運動員準備

☐ 運動員雙腳站立能夠將重量均勻地分布在兩條腿上。

☐ 運動員能站穩，準備拋投球。

☐ 如果跨步投擲，請確保步伐不會太大或太窄。

教學活動

使用站立姿勢投擲

姿勢

- 雙腳稍微打開與肩同寬。
- 確保您的肩膀保持水平，身體面向目標，並且體重均勻分布在雙腳上。
- 在移動手臂之前向前邁出一步。
- 跨出步應該是在擲球手臂的相反側，例如：右撇子運動員用左腳向前走。
- 確保步伐不會太大。
- 也不能太窄，比肩寬稍窄。
- 稍微彎曲膝蓋以保持放鬆。
- 確保你的腳尖朝向目標。
- 眼睛隨時注視目標。

送球與球離手

- 將球向前推至大約眼睛水平位置，然後手向下擺。
- 把手臂伸直回來，靠近身體。
- 保持手肘筆直，身體重量主要放在後腳上。
- 手臂向前伸直時，自然地把身體重心轉移到前腳。
- 當手臂靠近腿時，身體重心平均落在雙腳上。
- 將球朝向你面前的場地從手中釋放出來。
- 手部自然順勢地向前和向上繼續擺動。
- 保持前腳在罰球線後面，肩膀對準目標。

這種姿勢是在以滾出和投擲送球時所採用的。

使用跨步姿勢投擲

姿勢

- 雙腳分開與肩同寬。
- 保持肩膀和身體朝向目標,重量平
 均分布於雙腳。
- 當手臂開始移動時,向前邁出一步。
- 向前的那一步應該是在手臂的另一
 側,右手運動員用左腳向前走。
- 確保步伐不會太大。
- 也不是太窄,比肩寬稍窄。
- 確保你的腳尖朝著目標。
- 眼睛隨時注視著目標。

送球與球離手

- 邁出第一步時，將球向前推至大約眼睛水平，然後手臂向下擺動。
- 手臂伸直向後擺回，靠近你的身體。
- 保持手肘筆直，身體重心放在後腳上。
- 當球在後方最高位置時，應牢固地踩住前腳，以給予最大的平衡。
- 當你順利地把手臂伸直，把你的重心轉移到你的前腳。
- 當你的手臂靠近你的腿時，你的體重應該平均落在雙腳。
- 將球擲出到你面前的場地上。
- 手臂自然地繼續向前和向上擺動。
- 保持前腳在罰球線後面，肩膀對準目標。

這種姿勢是在以滾出和投擲送球時所採用的。

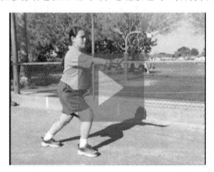

教學要點

- 為了鼓勵運動員能把腳放在正確位置，初學者可以使用有腳印的墊子。當運動員習慣正確的位置時，再取下墊子。
- 站在運動員後面，指導他／她直立面向目標。
- 確保運動員在整個運動中直接面對目標。
- 確保運動員在整個投擲過程中盡可能保持頭部靜止。
- 調整運動員的肩膀對準目標。

關鍵詞

- 備妥球
- 膝蓋稍微彎曲
- 注視目標
- 肩膀稍微向前
- 開始回擺
- 向前跨步
- 球在你身後的最高點
- 站穩腳，保持平衡
- 平穩地將手臂向前移動
- 向目標投擲並手臂持續向上

指導技巧

☐ 強調送球的整個過程能有良好的平衡。

☐ 需要幫助運動員修正不當跨步，例如：向前跨太遠或步伐太窄。

錯誤與修正

錯誤	修正	訓練／測試參考
運動員腳跨太大步。	運動員跨步步伐腳步不應大於正常步幅。	讓運動員站在發球線位置，面對場地的側邊，然後讓他／她轉身正面朝向場地。步幅的長度應該只是稍大一點。
運動員在投擲後不斷倒向一邊。	運動員需要有一個更寬的站姿。他／她會倒向一邊，是因為他／她站得太窄，導致影響平衡。	要求運動員採取正確的姿勢，輕輕地將他／她的肩膀推向一邊。為了避免倒向一邊，讓他／她採取更寬的站姿，並重複以展示差異。

教學重點：姿勢概要

練習提示

1. 確保運動員擲球時，始終不超過發球線。

2. 在兩種投擲運動開始時，注意腳的距離。它應該只是肩寬，超過就太多。

3. 練習每個運動員的合適步伐距離，並確保他們每次離發球線距離夠遠。

4. 剛開始讓運動員站在場地後方。這樣他們才不會一步跨過發球線。

5. 無論是從站立姿勢還是跨步姿勢送球，在整個動作過程中，都應保持頭部靜止。

6. 手、手臂和肩膀與目標成一直線。球離開運動員的手後，手臂繼續擺動，使肘部擺過頭上方的位置。

瞄準投擲

　　這個動作更像是柔和流暢的撞擊。通常是用滾動的，而非投擲，用於得分或增加已經持有的分數。這與用力拋球來撞開其他球的做法形成對比。

　　了解從站立位置進行瞄準投擲與使用跑步動作進行定點投擲的區別。

運動員準備

☐ 運動員能夠在整個送球過程中手臂動作流暢。

☐ 運動員理解慢速、更流暢的送球概念和策略。

教學活動

站姿

姿勢

- 運動員雙腳分開與肩同寬。
- 讓運動員送球手臂相反側的腳向前邁出一步，例如：右撇子運動員左腳向前邁步。
- 確保雙腳朝向目標。並提醒運動員把注意力集中在目標或目標區域。

送球

- 將球向前推至大約眼睛水平，然後手臂向下擺動。
- 運動員把手臂伸直擺回，靠近身體。
- 提醒他／她保持肘部垂直，並將重心擺在後腳。
- 當他／她順利地將手臂向前移動時，將重心轉移到前腳。
- 當手臂靠近腿部時，重心應平衡地放在兩隻腳之間。

球離手

- 讓運動員把球滾到他／自己面前的場地上。
- 手臂自然地繼續向前和向上擺動。
- 提醒他／她前腳始終保持在發球線後面，並且肩膀始終與目標保持直角。

儘管拋投動作不常用，但也可以使用。

教學要點

此投擲與擊球相同的動作,只不過其投擲的力量較小。

站在運動員後面

- 運動員的手掌向上握球,當球抬高到腰部以上時將球向上推到視線水平。
- 運動員的右手掌向上握球,教練握住運動員的右手後向下揮動。
- 同時,將運動員的左臂向外伸展以保持平衡。
- 運動員站在後擺動位置,手臂伸出。
- 運動員手掌朝下握球並向前擺動。
- 在整個運動中提醒運動員,緩慢溫和地將球放出,而不是強力快速地釋放。

站在運動員旁邊

- 讓運動員向前揮動球,確保以平穩運動並將球離手。如果不是,教練用右手將運動員的球從握著的手上鬆開,使球向前移動。
- 提醒運動員,送球的速度不要太快。

站在運動員後面

- 釋放球後,教練將右手放在運動員的右手和手腕上。
- 向上移動他/她的手臂,使手臂與地面平行。
- 同時,教練用腳向前滑動運動員的左腿,使運動員在發球線前停止。讓運動員肩膀始終與目標保持直角。

關鍵詞

- 出球與向下
- 記住輕柔的釋放
- 膝蓋輕微彎曲
- 注視目標
- 肩膀對準目標
- 肩膀稍微向前
- 開始回擺
- 平穩向前一步
- 記住平順地把手臂帶向前
- 向目標投擲後順著向上

指導技巧

☐ 強調柔順地釋放滾球，以獲得一分或改善當前的狀況。它不是像「擊打射擊」那種快速有力的運動。運動員在整個運動中建立良好平穩的速度，運動員的分數可能會受益於整個投擲過程。

☐ 您可能不僅要幫助運動員進行最初的向前揮動，還需要幫助他向後擺動，緩慢而平穩地順著送球後朝著目標向前的動作。

錯誤與修正

錯誤	修正	訓練／測試參考
球沿著場地滾得太快了。	讓運動員從開始到結束，是一個完整的動作。	讓運動員練習緩慢溫柔地送球到短距離目標。
球沒有沿著場地滾到它需要的距離。	將運動員的手臂握在往後揮的的最大範圍，讓運動員對您的力量進行拉力並計數。	讓運動員練習緩慢溫柔送球到長距離及不同距離的目標物。
手臂沒有靠近身體。	在整個運動過程中，將毛巾放在運動員的臂窩下。	手臂擺盪有助於肌肉記憶，讓運動員感覺手臂應該如何移動以及應該擺動的路徑。
手腕在送球時轉動。	讓運動員練習拿一張紙在手上，並嘗試甩動手腕。	讓運動員練習甩動手腕，並向朋友來回用手投手疊球練習。

教學重點：瞄準概要

練習提示

1. 從場邊開始持球起，讓運動員數數整個投擲過程。這將有助於運動員準備學習投擲的流程和速度

 * 如果運動員有太多的背部擺動，將手帕／毛巾放在擺動臂窩下有助於改善問題。適當的背部擺動，手帕保持不會脫落。
 * 「一」－球向前擺動。
 * 「二」－球往後擺動。
 * 「三」－手臂平順向前擺動。
 * 「四」－球離手滾向場地。

2. 告訴運動員，「擺動時肌肉不要太用力」只是讓球的重量帶回來，然後直接向前。

3. 告訴運動員整個投擲過程都要數數，直到運動員了解數數的速度與其身體運動速度的關係。

4. 一旦運動員以站立的方式進而以跑步瞄準擲球方式開始正確的擺動後，指導運動員以類似節奏計數步驟。數「一」為手和球向前移動，「二」為手和球向後移動，「三」為手和球向前，「四」為「球離手」。不拿球重複幾次動作，每次增加移動的速度。之後拿著球重複幾次。

5. 站在運動員後面，數數步驟而運動員執行步驟。幾次之後，讓運動員自己練習。記得讓運動員大聲數著步驟。

6. 讓運動員在跨過發球線之前鬆手將球送出，請將一條毛巾或一小條繩子從場地的一側放在另一側的發球線上，並告訴運動員將球扔過毛巾／繩索。

7. 可以利用毛巾打一個結來示範手和手臂在擲球後向前擺的位置。把毛巾給運動員然後退後，讓運動員做跨步投擲，以你的肚子當目標把毛巾扔給你。觀察手臂擺動：運動員手腕向上、伸出右臂，右手指向你的肚子，說明這是投擲時的動作流程。

8. 家庭訓練的方法是讓運動員和一個朋友練習互相來回地練習壘球。同樣的運動運用於滾球的投擲。投球後，查看手臂、手和拇指的位置。

9. 如果投擲後運動員的手在身體前面，糾正運動員。

10. 手、手臂和肩膀與目標呈一直線。球離開運動員的手後，動作繼續，使肘部高過頭部上方的位置。

擊球

擊球是用較大的力量投擲。擊球方式的力量很大，透過移動對手的球來獲得積分，或者減少對手所掌握的點數。這與嘗試通過緩慢的滾動使球更靠近的動作相反。

了解從站立位置投擲的擊球與使用跑步動作投擲的擊球的區別。

運動員準備

☐ 運動員能夠在整個投球過程中手臂動作流暢。

☐ 運動員理解快速釋放擊球的概念和策略。

教學活動

站立位置

姿勢

- 運動員分開腳，肩膀的寬度。
- 用投球的手臂相對側的腳向前邁出一步，即右撇子運動員使用左腳邁步。
- 確保你的腳朝向目標。記住，要始終將注視目標。

送球

- 將球向前推至大約眼睛水平，然後向下擺動。
- 把手臂伸直回來，靠近身體。
- 保持肘部筆直，重心主要放在後腳上。

- 當你順利地把手臂伸直，把你的體重轉移到你的前腳。
- 當你的手臂靠近你的腿時，你的重心應該平衡在雙腳上。

球離手

- 將球釋放到你面前的場地上。
- 手臂自然地繼續向前和向上移動。
- 保持前腳在發球線後面，肩膀朝向目標。

這個投擲也可以用擺盪動作來做。

教學要點

此投擲方式與瞄準擲球動作相同，只不過它投的力量比較大。

站在運動員後面

- 當球在腰部高度，運動員以手掌向上握球，並將球向上推和超過眼睛的高度。
- 運動員的右手掌握球，讓運動員握球的右手作出往下擺動的動作。
- 同時將運動員的左臂向外伸展以保持平衡。
- 當運動員伸出手臂向後擺動時站在運動員後面。
- 用右手從下面支撐球，開始讓球向前運動。

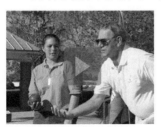

站在運動員旁邊

- 讓球員向前揮動球，並確保以平穩的動作釋放球。如果不是，請用右手將球從握的手上鬆開，使其向前移動。

站在運動員後面

- 釋放球後，將右手放在運動員的右手和手腕上。
- 向上移動運動員的手臂，使手臂與地面平行。
- 同時，用腳向前滑動運動員的左腿，使運動員腳停在發球線前。調整運動員的肩膀朝向目標。

關鍵詞

- 向下出球
- 膝蓋輕微彎曲
- 注視目標
- 肩膀稍微向前
- 開始回擺
- 向前一步
- 快速、平順地將手臂向前移動
- 朝向目標然後持續向上擺

指導技巧

☐ 這裡的重點是要比瞄準投擲更用力量投擲滾球。 為了使球員投擲最後階段保持良好的速度，他／她需要手臂向後擺至最高位置，球投擲出去時才有較大的力量。

☐ 您可能不僅要幫助運動員進行最初的向前擺臂，而且要在隨後的手臂後擺至最高處完成後，實際將滾球向前推進。

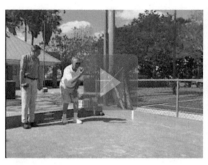 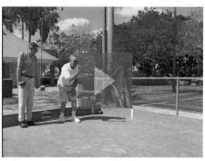

錯誤與修正

錯誤	修正	訓練／測試參考
球是向上移動的,而不是向外的。	讓運動員早點放球,或者離地面更近。	讓運動員練習快速平順地釋放到非常短的距離目標。
球沒有高速移動。	抓住運動員的手臂擺動到背部的最高處,讓運動員抵住你出的力量。	讓運動員練習大聲對動作計數,每次提高動作速度
手臂沒有靠近身體。	在整個運動過程中,將毛巾放在運動員的臂窩下。	手臂擺動將有助於肌肉記憶,讓運動員感覺手臂應該如何移動和擺動的路徑。
手腕在釋放時轉動。	讓運動員練習拿一張紙在手,並嘗試輕揮手腕。	讓運動員練習手腕揮動,並與朋友來手掌向上投擲壘球。

教學重點：擊球概要

練習提示

1. 從場邊開始持球起，讓運動員在整個投擲過程中都數數。這將有助於運動員準備學習投擲的流程和速度

 - 如果運動員有太多的背部擺動，將手帕／毛巾放在擺動臂窩下有助於改善問題。適當的背部擺動，手帕保持不會脫落。
 - 「一」－球向前擺動。
 - 「二」－球往後擺動。
 - 「三」－手臂平順向前擺動。
 - 「四」－球離手滾向場地。

2. 告訴運動員，「擺動時肌肉不要太用力」只是讓球的重量帶回來，然後直接向前。

3. 投擲過程提示運動員。

4. 一旦運動員由站立進而以跑步瞄準擲球方式開始正確的擺動後，指導運動員以類似節奏計數步驟。數「一」為手和球向前移動，「二」為手和球向後移動，「三」為手和球向前，「四」為「球離手」。

 不拿球重複幾次動作，每次增加移動的速度。之後拿著球重複幾次

5. 站在運動員後面，數數步驟而運動員執行步驟。幾次之後，讓運動員自己練習。記得讓運動員大聲數著步驟

6. 讓運動員在跨過發球線之前鬆手將球送出，請將一條毛巾或一小條繩子從場地一側放在另一側的發球線上，並告訴運動員將球扔過毛巾／繩索。

7. 可以利用毛巾打一個結來示範手和手臂在擲球後向前擺的位置。把毛巾給運動員然後退後，讓運動員做跨步投擲，以你的肚子當目標把毛巾扔給你。觀察手臂擺動：運動員手腕向上、伸出右臂，右手指向你的肚子，說明這是投擲時的動作流程。

8. 家庭訓練的方法是讓運動員和一個朋友練習互相來回地練習壘球。同樣的運動運用於滾球的投擲。投球後，查看手臂、手和拇指的位置。

9. 糾正運動員，如果滾動的手完成後還在身體前面。

10. 手、手臂和肩膀與目標呈一直線。球離開運動員的手後，動作繼續，使肘部移至頭部正上方的位置。

滾球場地

滾球在滾球場地上進行，也被稱為滾球坑。

測量

場地是一個寬 3.66 公尺（12 英尺）長 18.29 公尺（60 英尺）長。

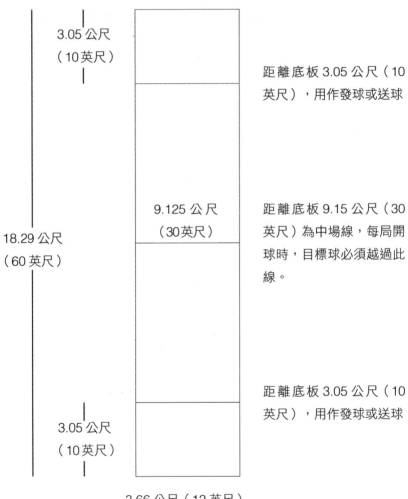

3.05 公尺
（10 英尺）

距離底板 3.05 公尺（10 英尺），用作發球或送球

18.29 公尺
（60 英尺）

9.125 公尺
（30 英尺）

距離底板 9.15 公尺（30 英尺）為中場線，每局開球時，目標球必須越過此線。

距離底板 3.05 公尺（10 英尺），用作發球或送球

3.05 公尺
（10 英尺）

3.66 公尺（12 英尺）

滾球場地的組成

場地表面可由平整的碎沙石、泥土、黏土、草或人造表面組成。場地內不應有任何永久或暫時性的障礙物，以免影響滾球以直線向任何方向滾動。這些障礙不包括地面天然的坡度、地質或地形之差異。

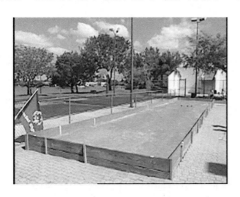

滾球場地圍板

這些是場地的側板和底板，可能由任何堅硬材料製作。底板的高度最少應有 160 公釐（6.3 英吋），側板的高度則應至少 80 公厘（3.15 英吋）。底板應由堅硬的材料（如木材或 Plexiglas）組成。側板和底板在比賽時，可做為沿板內側送球及回彈球用

滾球場地標記

所有場地都應明確標明：

- 罰球線：距離底板 3.05 公尺（10 英尺），用作發球或送球。
- 中場線（距底板 9.15 公尺／30 英尺）：每局開球時，送出目標球之最短距離。在比賽期間，目標球的位置可能因滾球的撞擊而改變；然而，目標球不得停於中場線上或前方，否則該局將視為死局。
- 3.05 公尺（10 英尺）罰球線及 9.15 公尺（30 英尺）中場線必須永久顯示在兩邊側板之間。

特殊比賽訓練

持球

讓運動員彎腰拿起一個球，記住讓他們在彎腰撿球時直背。然後讓他們重複練習，並把球放回地面。

重複此訓練 3-4 次。

（說明在整個運動中要直背的重要性，以避免背部拉傷。）

向前跨步和後退

運動員站立時，腳稍微分開（肩寬）。

向前邁出一步。

- 觀察他們的步幅長度，確保不會太遠或太近。
- 當他們跨步時，也要觀察平衡，因為他們的重心可能會改變。

再讓運動員後退，回到起始位置。

重複此訓練 3-4 次。

擺臂

讓每個運動員流暢穩定的前後揮動他／她的手臂，並在每次揮動時，數到 12 下。

- 請注意，他們的動作應該是從頭到尾一起完成的，並且腹部不要挺出或朝側面傾斜。
- 還要注意在球離手後的後續動作手掌沒有轉動

教練滾球技巧

技能進展－認識使用的器材

您的球員可以做到	從未	偶爾	時常
了解滾球	☐	☐	☐
了解滾球間的顏色差異	☐	☐	☐
了解目標球	☐	☐	☐
了解捲尺	☐	☐	☐
了解使用的標示旗（尤其是對於視力或聽力有障礙的運動員）	☐	☐	☐
可以將標示旗顏色與滾球作連結	☐	☐	☐
總結			

技能進展－認識場地

您的球員可以做到	從未	偶爾	時常
了解 10 英尺發球線	☐	☐	☐
了解 30 英尺中場線	☐	☐	☐
了解 50 英尺線	☐	☐	☐
了解底板	☐	☐	☐
了解側板	☐	☐	☐
總結			

技能進展－認識比賽術語

您的球員可以做到	從未	偶爾	時常
認識到術語「近球隊」及「遠球隊」	☐	☐	☐
認識到術語「犯規」	☐	☐	☐
認識到術語「瞄準」	☐	☐	☐
認識到術語「擊球」	☐	☐	☐
認識到術語「沿邊板內側送球」	☐	☐	☐
認識到術語「回彈球」	☐	☐	☐
總結			

技能進展－瞄準（站立投擲）

您的球員可以做到	從未	偶爾	時常
從對邊場地收集球，站在發球線後	☐	☐	☐
用正確的姿勢投擲滾球	☐	☐	☐
站立，雙腳適當張開	☐	☐	☐
正確的持球	☐	☐	☐
使用正確的手臂擺動	☐	☐	☐
正確地從手中釋放球	☐	☐	☐
滾球離開手後，保持正確的手腕姿勢	☐	☐	☐
在釋放球後，正確的後續動作，並使伸直臂	☐	☐	☐
在整個練習過程中頭部盡可能不動	☐	☐	☐
總結			

技能進展－瞄準（跨步投擲）

您的球員可以做到	從未	偶爾	時常
從對邊場地收集球，站在發球線後	☐	☐	☐
用正確的姿勢準備投擲滾球	☐	☐	☐
正確握住球	☐	☐	☐
適當的抬起腳向前移動	☐	☐	☐
前腳站立適當的位置	☐	☐	☐
適當的將雙腳分開保持平衡	☐	☐	☐
手臂正確的向後擺動時適時的向前跨步	☐	☐	☐
使用正確的力進行「瞄準」投擲	☐	☐	☐
在向前移動時前臂正確的向前擺動	☐	☐	☐
正確的將球從手中釋出	☐	☐	☐
一旦球離開手，保持正確的手腕姿勢	☐	☐	☐
在滾球釋放後，正確持續後續動作，並伸長整個手臂	☐	☐	☐
在整個練習過程中頭部盡可能不動	☐	☐	☐
總結			

技能進展－擊球

您的球員可以做到	從未	偶爾	時常
從對邊場地收集球，站在發球線後	☐	☐	☐
用正確的姿勢準備投擲滾球	☐	☐	☐
正確握住滾球	☐	☐	☐
適當的抬起腳向前移動	☐	☐	☐
前腳站立適當的位置	☐	☐	☐
適當的將雙腳分開保持平衡	☐	☐	☐
手臂正確地向後擺動時向前跨步	☐	☐	☐
使用正確的力量來「瞄準」投擲	☐	☐	☐
手臂正確的向前擺動時適時的向前跨步	☐	☐	☐
正確地將球從手中釋放出去	☐	☐	☐
一旦球離開手，保持正確的手腕姿勢	☐	☐	☐
在滾球釋放後，正確持續後續動作，並伸長整個手臂	☐	☐	☐
在整個練習過程中頭部盡可能不動	☐	☐	☐
總結			

技能進展－回彈球／沿邊板內側送球

您的球員可以做到	從未	偶爾	時常
從對邊場地收集球,站在發球線後	☐	☐	☐
身體正確對齊,以適當的投球。	☐	☐	☐
用正確的姿勢準備投擲滾球	☐	☐	☐
正確握住球	☐	☐	☐
適當的抬起腳向前移動	☐	☐	☐
前腳站立適當的分開	☐	☐	☐
適當的將雙腳分開保持平衡	☐	☐	☐
手臂正確的向後擺動時向前跨步	☐	☐	☐
使用正確的力量來投擲「反彈球／沿邊板內側送球」	☐	☐	☐
手臂正確的向前擺動時適時的向前跨步	☐	☐	☐
正確的將球從手中釋放出去	☐	☐	☐
一旦球離開手,保持手腕的姿勢正確	☐	☐	☐
在滾球釋放後,正確持續後續動作,並伸長整個手臂	☐	☐	☐
在整個練習過程中頭部盡可能不動	☐	☐	☐
總結			

技能進展－理解計分流程及術語

您的球員可以做到	從未	偶爾	時常
了解滾球計分系統	☐	☐	☐
可以遵循計分卡的計分	☐	☐	☐
了解記分卡的分數	☐	☐	☐
了解記分卡上各種簽名的位置	☐	☐	☐
了解如果比賽受抗議，則不需要簽名	☐	☐	☐
總結			

技能進展－理解運動家精神和禮節

您的球員可以做到	從未	偶爾	時常
時刻展現運動家精神和禮節	☐	☐	☐
在比賽時展示競賽最大努力	☐	☐	☐
在整個比賽中選擇顏色正確的球	☐	☐	☐
等待裁判指示輪到自己	☐	☐	☐
保持對自己和團隊得分的了解	☐	☐	☐
通過為隊友加油，展現良好的運動家精神	☐	☐	☐
合作競賽	☐	☐	☐
與其他團隊成員輪流	☐	☐	☐
聽教練的指示	☐	☐	☐
總結			

滾球特定練習

長距離擲球

目的

　　本練習將強調運動員是否需要進一步指導，以參加長或短的比賽。如果運動員始終將球滾到靠近中線的區域，多於滾到場地遠端的區域時，這將表明他／她是一個短線運動員。（問題：運動員是否被指示瞄準中線或是被指示盡可能擲得越遠越好？目前還不清楚應該指示運動員長距離或短距離。）

步驟

- 在平坦／均勻的表面上使用一套完整的球（8 個球）。
- 按照教練／老師的指示，讓運動員滾球／擲球。
- 根據結果，注意產生預期結果的球數。
- 重複從另一端回到場地的任務。
- 結果總計（即 16 個中 12 個等）和後面的一致。
- 根據運動員和教練／教師之間的約定重做評估。

教學要點

- 這項練習的用意是提高運動員測量距離的能力。
- 運動員需要了解投擲速度的重要性，教練在教學時應重視這一因素。
- 感受將球傳到球場的某些區域所需的能量，需要反復進行才能獲得同樣的結果。
- 球要滾得更遠，投球所需的推力就更大。
- 柔和的投擲意味著球所走的距離越短。

強調重點：	• 距離由投擲速度決定。 • 設定也是決定成功的一個因素。 • 運動員會從以前的嘗試和身體動作中學習。 • 為了在比賽中取得成功，運動員需要習慣從場地各種不同的遠近來判斷球的距離，而不能單從短距離或僅從遠距離來判斷。 • 運動員應該時刻觀察場地上球的移動，以及球的走勢和動作。
使用時機：	• 單項技能應該單獨練習，但也應與比賽的其他技能結合使用。 • 運動員可以在訓練時使用這種技能訓練，作為其他運動員之間競賽的一部分。

關鍵詞

- 感受距離
- 記住短距離要柔和與長距離要用力
- 平順且溫和的釋放球
- 動作平順
- 盡可能保持頭部不移動
- 肩膀對準目標
- 平順的後擺
- 平穩向前一步
- 手臂平順的向前動作
- 平穩地向目標推進並繼續向上

指導技巧

☐ 此練習的重點是允許運動員透過比賽的一項重要技能來體驗成功。
不管運動員擲出剛好越過場地中線柔和的球,還是投擲到球場遠處
球群裡的強力球,一致性都是關鍵,這取決於滾球的投擲速度。

☐ 所有階段擺動的平順度,是實現本練習設定目標的另一個關鍵。

☐ 您可能不僅要幫助運動員進行剛開始的向前擺動,還要幫助緩慢的
向後擺動,平穩的向前動作,並不斷追蹤目標。

☐ 數算所有階段的動作,會對運動員有幫助。

☐ 使用「滴答作響的時鐘場景」可以幫助運動員抓到初始前進,然後
返回,再向前,之後釋放球的時間。

定向擲球

目的

注意運動員是否需要進一步指導將球平順的釋放出手。如果運動員始終將球沿路徑滾入球場的角標，這可能是釋放時手指需要解決。在球周圍纏繞一圈膠帶也可能凸顯這現象。

步驟

- 在平坦／均勻的表面上使用一套完整的球（8 個球）。
- 讓運動員按照教練／老師的指示滾球。
- 從相距約 3 － 4 英尺的圓錐體開始，運動員在方向上變得更加熟練後，縮小兩者之間的差距。
- 根據結果，注意產生預期結果的球數。
- 重複從另一端回到場地的任務。
- 結果總計（16 個中 12 個等）。
- 運動員和教練／教師之間商定的重做評估。

教學要點

- 這項練習旨在提高運動員的能力，使運動員能夠沿著預定的路徑提供一致、定向良好的球。
- 運動員需要了解投擲，最初設置的重要性，教練在教學中應強調此一因素。
- 感覺使球沿著球場的某個特定路徑行進，所需的所有各種肌肉運動，重複進行以獲得相同的結果。
- 有時使用場地的兩側，會給運動員比沿著中心滾動更大的成功。
- 身體運動的各個線條盡可能保持直線，有助於取得好結果。

強調重點：	初始設定也是決定成功的主要因素。運動員會從以前的嘗試和身體動作中學習。為了在比賽中取得成功，運動員需要習慣從場地各種不同的遠近來判斷球的距離，而不能單從短距離或僅從遠距離來判斷。運動員應該時刻觀察場地上球的移動，以及球的走勢和動作。
使用時機：	單項技能應該單獨練習，但也應與比賽的其他技能結合使用。運動員可以在訓練時使用這種技能訓練，作為其他運動員之間競賽的一部分。

關鍵詞

- 感覺身體的移動
- 記得身體隨時盡可能保持直線
- 肩膀正對目標
- 保持動作平順
- 盡可能保持頭部不移動
- 在整個過程中保持投擲的手靠近身體
- 平順的向後擺動
- 平順的向前跨步
- 平順的做向前揮臂的動作
- 平穩地向目標推進並繼續向上

指導技巧

□ 此練習的重點，是允許運動員通過比賽的一項重要技能，來體驗成功。 不論運動員在球場上的哪個位置，球幾乎總是要直線運動，這取決於釋放前身體的動作。

□ 一致性是關鍵，這由身體的對齊方法確定。

□ 所有階段擺動的平順度，是實現本練習設定目標的另一個關鍵。

□ 您可能不僅要幫助運動員進行剛開始的向前擺動，還要幫助緩慢的向後擺動，平穩的向前動作，並不斷追蹤目標。

□ 數算所有階段的動作，會對運動員有幫助。

□ 使用「滴答作響的時鐘場景」可以幫助運動員抓到初始前進，然後返回，再向前，之後釋放球的時間。

擲到場內指定區域

目的

　　本練習的目的是強調運動員是否需要進一步指導在場地上特定部分的球，即運動員可能會發現很容易將球滾到靠近牆的位置，而不是場地中間的位置，因為運動員可以使用牆壁引導球到場地上。這也應該作為運動員，他／她擲球遠或近的差異的指南。

步驟

- 在平坦／均勻的表面上使用一套完整的球（8 個球）。
- 讓運動員按照教練／老師的指示滾球。
- 從一個大的墊子／目標區域開始，讓運動員瞄準。
- 改變場地周圍目標區域的位置，讓教練更好地了解當運動員在場地內某個位置時，運動員是否發揮得更好。
- 根據結果，注意產生預期結果的球數。
- 重複從另一端回到場地的任務。
- 結果總計（16 個中 12 個等）。
- 根據運動員和教練／教師之間的約定重做評估。

教學要點

- 此練習的目的是提高運動員使用以前的技能練習（無論是距離還是方向）來始終如一地投擲方向正確的球的能力。
- 運動員需要了解其他兩種技能的重要性，才能將球投到確定的區域，教練應該在指導中強調這些因素。
- 感受使球沿著球場的某個特定路徑行進，所需的所有各種肌肉運動，重複進行以獲得相同的結果。
- 有時使用場地的兩側擲球，會比沿著中心擲球帶給運動員更大的成功。

- 身體運動的各個線條盡可能保持直線，有助於取得好結果。
- 運動員在靠近的區域將球擲成群可能沒有問題，但是當被要求在球場後方重複時，可能會遇到困難。

強調重點：	初始設定也是決定成功的主要因素。和投擲的強度一樣。運動員從之前的練習和身體的運動中學習。為了在比賽中取得成功，運動員需要習慣從場地各種不同的遠近來判斷球的距離，而不能單從短距離或僅從遠距離來判斷。運動員應該時刻觀察場地上球的移動，以及球的走勢和動作。
使用時機：	單項技能應該單獨練習，但也應與比賽的其他技能結合使用。並應接受定向技能訓練。運動員可以在訓練時使用這種技能訓練，作為其他運動員之間競賽的一部分。

關鍵詞

- 感覺身體的移動
- 感受距離
- 肩膀正對目標
- 記住短距離要柔和與長距離要用力
- 盡可能保持頭部不移動
- 保持動作平順
- 平順的向後擺動
- 整個過程中保持投擲的手靠近身體
- 平順的向前跨步
- 平順的向前擺動
- 平順和溫和的釋放出球
- 平順的向目標推進並繼續向上

指導技巧

- □ 這個訓練的重點，是讓運動員透過學習其他兩項重要的比賽技能，來體驗成功。無論運動員在球場上的哪個位置打球，球幾乎總是沿著直線運動，這是由運動員在放球前的身體動作和肌肉運動大小而決定的。
- □ 一致性是關鍵，這由身體的對齊方法確定。
- □ 所有階段擺動的平順度，是實現本練習設定目標的另一個關鍵。
- □ 您可能不僅要幫助運動員進行剛開始的向前擺動，還要幫助緩慢的向後擺動，平穩的向前動作，並不斷追蹤目標。
- □ 數算所有階段的動作，會對運動員有幫助。
- □ 使用「滴答作響的時鐘場景」可以幫助運動員抓到初始前進，然後返回，再向前，之後釋放球的時間。

扔到場地的指定區域

目的

本練習的目的是注意運動員，是否需要進一步說明如何將球以反握的方式投遠或近。如果運動員一直難以將球拋向球場 20 英尺，這可能意味著他／她需要某種形式的強化肩膀和上臂。這也可能會顯示運動員將球釋放得太低，因此，球扔出的軌跡顯示扔球時手將球晚些釋放出手會拋擲較遠，而其軌跡也會顯示比較高。

步驟

- 在平坦／均勻的表面上使用一套完整的球（8 個球）。
- 讓運動員按照教練／老師的指示滾球。
- 從一個大的墊子／目標區域開始，讓運動員瞄準場地的大約 20 英尺。
- 根據結果，注意產生預期結果的球數。
- 重複從另一端回到場地的任務。
- 結果總計（16 個中 12 個等）。
- 根據運動員和教練／教師之間的約定重做評估。

教學要點

- 此練習的目的是提高運動員使用以前的技能練習（在距離和方向上）投擲一致定向良好的球的能力扔擲時，球不得高於腰部高度，而不是沿地面滾動。
- 運動員需要了解其他兩種技能的重要性，才能將球扔到確定的區域，教練在教練中應強調這些因素。
- 為了使球沿著這條空中路徑到達球場的某個特定點，需要重複感覺所有各種肌肉運動，以得到相同的結果。
- 有時使用場地的兩側擲球，會比沿著中心擲球帶給運動員更大的成功。

- 身體運動的各個線條盡可能保持直線，有助於取得好結果。
- 運動員在靠近的區域將球擲成群可能沒有問題，但是當被要求在球場後方重複時，可能會遇到困難。
- 要把球扔得越遠，運動員必須更努力。

強調重點：	扔球的強度是決定成功的主要因素。和身體的對準一樣。運動員從之前的練習和身體的運動中學習。為了在比賽中取得成功，運動員需要習慣從場地各種不同的遠近來判斷球的距離，而不能單從短距離或僅從遠距離來判斷。無論是沿著球場滾動還是從空中扔出。運動員應該時刻觀察場地上球的移動，以及球的走勢和滾動。
使用時機：	單項技能應該單獨練習，但也應與比賽的其他技能結合使用。並應接受定向技能訓練。運動員可以在訓練時使用這種技能訓練，作為其他運動員之間競賽的一部分。

關鍵詞

- 感覺身體的移動
- 感受距離
- 肩膀正對目標
- 記住短距離要柔和與長距離要用力
- 盡可能保持頭部不移動
- 保持平順動作
- 平順的向後擺動
- 在整個過程中保持投擲的手靠近身體
- 平順的向前跨步
- 平順的向前擺動
- 平順的向上釋放，至關重要
- 越晚釋放，軌跡越高
- 平順的向目標推進

指導技巧

☐ 這個訓練的重點，是讓運動員通過學習其他兩項重要的比賽技能，來體驗成功。無論運動員在球場上的哪個位置打球，球幾乎總是沿著直線運動，這是由運動員在放球前的身體動作和肌肉運動量決定的。

☐ 一致性是關鍵，這由身體的對齊方法確定。

☐ 所有階段擺動的平順度，是實現本練習設定目標的另一個關鍵。

☐ 釋放球時，您可能需要在最後階段幫助運動員，以免不超過腰部的高度釋放球。

☐ 數算所有階段的動作，會對運動員有幫助。

☐ 使用「滴答作響的時鐘場景」可以幫助運動員抓到初始前進，然後返回，再向前，之後釋放的時間。

☐ 當運動員嘗試越用力及越快地扔球時，對準可能會是第一件事。

訓練範例

這些比賽的主要器材是：

- 一套滾球
- 圓錐或充滿水的塑膠瓶
- 呼啦圈／報紙／地毯

直線滾動

- 從兩個圓錐間直線的開始，將圓錐體均勻地放在場上。
- 建議從大約四到五英尺的空間開始，慢慢增加到場地的長度。
- 現在讓你的運動員把球滾到場地，繼續練習，直到他／她不斷得到球留在兩排圓錐之間的間隙。
- 當你的運動員在這個距離上變得熟練，開始把圓錐之間的差距拉近一點，再次重複練習，直到你相信你的運動員，已經準備好讓圓錐體更靠近。
- 不斷重複技能，直到你的運動員的球，可以滾過一到兩英尺的縫隙。
- 一遍又一遍地重複此練習將有助於您的運動員準確地沿他／她希望球前進的方向而不是通常的期望方向滾動球。
- 相應的獎勵積分及分數。

精確目標長距離球

- 使用與上述相同的方式，本訓練是練習長距的投擲
- 要求你的運動員把球滾至圓錐體的路線，停在兩組圓錐體之間的指定位置。讓他／她重複這個技能，直到有能力以很高的百分比，讓球停止在與圓錐體預定的距離
- 記住要改變要求的距離，作為一個好的運動員應該能夠在短距離和長距離都準確
- 這個練習顯示您的運動員是否需要在一定距離內練習準確性
- 獎勵積分／分數相應

精確目標球

- 將 3 到 4 張展開的報紙鋪到場地上,讓你的運動員嘗試把所有 8 個球都滾進紙上。
- 當運動員開始掌握這個技能時,取出其中一張紙(使目標變小),讓運動員繼續把球滾進剩下的紙上。
- 運動員掌握這個技能時,再刪除另一張紙。
- 要真正增加挑戰,請開始摺疊剩餘的紙張,直到運動員能夠輕鬆做到這一點。
- 記住要改變您將紙放在球場內的距離,因為運動員可能當紙處於某一距離時可以輕鬆實現結果,而當紙處於另一距離時就需要練習。
- 這顯示「長距型運動員」和「短距型運動員」的運動員。當目標球在場地上,短距離時發揮得更好的人就是短距型運動員,相反,適用於長距型運動員。
- 獎勵積分／分數相應。

彈跳／扔擊

- 將呼啦圈、地毯或類似的目標放在運動員面前約 5 英尺處,讓運動員扔球,讓球落在目標上,然後滾向目標。對於正在進行的訓練,將目標區域移往場地更遠的地方並重複。
- 獎勵積分／分數相應。

撞球

- 為運動員設定一些目標,讓球朝(彩色形狀、塑膠瓶、小球瓶等)滾動。
- 適當改變位置,距離和目標大小。
- 獎勵積分／分數相應。

彈跳球

- 設置目標位置，要求運動員將球滾向側壁和放在場地上的物體（彩色形狀、塑膠瓶、保齡球針等）之間的間隙。目的是鼓勵你的運動員使用牆作為獲得一分的方法，等等。
- 適當改變位置，間隙之間的距離和間隙距離與球場長度的關係。
- 獎勵積分／分數相應。

折返跑

- 作為緩和運動練習的一部分，將您的運動員分為兩組。在最後一場比賽後，讓他們在面對球場排成一直線，在球場上的擺放一排瓶子／圓錐。讓運動員接力賽，讓第一個運動員跑到球場並取回最後一個圓錐，並將其放回團隊中下一個運動員的腳下。放置後，換下一位運動員跑到球場下並取回下一個圓錐，然後回到起始位置。每個運動員都將繼續進行此操作，直到所有圓錐都擺在隊伍團隊面前，並確定獲勝者為止。
- 這實現了幾件事：運動員很開心（帶有比賽元素），錐體已經收回，您作為教練不必將它們全部撿起（對您的運動員來說很有趣），而運動員會笑或歡呼（結束課程的好提示）。

謹記

- ☐ 在練習或參加任何練習和比賽時，重要的是，在任務變得更加困難之前，必須讓運動員不斷地獲得預期的結果。
- ☐ 確保你的運動員能不斷得到期望的結果，而不是只讓他／她偶爾才能得到期望的結果，然後繼續下個活動。
- ☐ 所有這些都是提高運動員在滾球遊戲中的技術水準的方法。
- ☐ 這些技能應被視為個別的技能，但總的來說，這都是提高能力的一部分，不僅是團隊的整體標準，也是與他們競爭的其他團隊的一部分。

滾球技能測試表

運動員姓名 _____

技能測試日期 _____

距離測試技能

50 英尺

40 英尺

30 英尺

聚集球的技巧

50 英尺

40 英尺

30 英尺

方向技能

6
英尺

方向技能

4
英尺

方向技能

2
英尺

修正和調整

在競賽中，重要的是不要為了適應運動員的特殊需要而改變規則。然而，有經認可的輔助器，確實可以協助運動員的特殊需要，並且允許在規則中。此外，教練可以修改訓練活動，溝通方法和運動器材，以幫助運動員取得成功。

修正

修正練習

修改訓練所涉及的技能，讓所有運動員都可以參加。例如，在暖身和緩和運動時，許多伸展運動可以利用椅子。

滿足運動員的特殊需求

為視力障礙的運動員使用鈴聲。對於部分視力不佳的運動員，可以將明亮的彩色管子放到目標球上，然後在球擲出時將其移開。

鼓勵創造力

教練可以組織訓練課，讓運動員回答具有挑戰性的問題，如：教我如何把球滾到場地？這種方法讓具有不同水平的運動員以不同方式作出反應而成功。顯然，根據能力水平和障礙的程度，運動員對這些問題的回答會很明顯的不同。

修改溝通方法

不同的運動員需要不同的溝通方式。例如，有些運動員對示範的訓練有較好的學習和反應，而另一些運動員則需要更多的口頭指導。有些運動員可能需要各種組合的溝通方式，包含看、聽甚至讀一下運動或技巧的描述。

修改器材

一些運動員要成功參賽，需要修改器材以適應他們的特殊需要，例如用適合尺寸的球給手較小的運動員。

調整

下面列出了對滾球更具體的調整。

骨科損傷者

1. 使用壘球或類似大小的球。

2. 使用標有旗幟或球框的障礙物場地。

3. 給手較小的運動員使用較小的球。

4. 對於那些可能無法用手握緊一般大小球的運動員，使用較大的軟球。

5. 使用柔軟的紡織球以便輕鬆握持。

6. 用滾動框架協助無法抬起球的運動員。

7. 使用推桿器材，協助運動員將球推進場地。

8. 使用附有手柄的推桿裝置來協助手部顫震無法拾起球的選手。

9. 在送球時，使用初始的手臂擺動擲球方式，而不要用傳統的行進投擲方式。

10. 讓運動員從椅子或輪椅上投擲。

11. 藉由讓運動員從站立位置滾球來修改方法。

聽覺障礙者

利用旗幟或手勢開始

1. 由於滾球主要是根據場地裁判持有的旗幟顏色輪替擲球,因此這個比賽很適合任何有聽覺障礙的運動員。

2. 使用會發出腳步聲的鞋子。

3. 每局打 6 個球。

4. 不要使用發球線。

5. 縮短發球線和對邊底線之間的距離。

6. 使用較硬的表面,讓上半身力量較差的運動員滾送出的球有較大的力量。

7. 使用更小或更輕的球。

視覺障礙者

1. 使用大目標給運動員瞄準。

2. 使用色彩鮮豔的器材。

3. 將色彩鮮豔的管子,固定在目標球上。

4. 使用導軌幫助運動員找到他/她的開始位置,並協助他/她在進場時投擲。

5. 讓運動員感受你手臂的擺動。

6. 讓有視力的助手告訴運動員滾球相對於球場末端/側面或距發球點的距離。

心理準備和訓練

心理訓練對運動員來說很重要，無論是努力做到個人最佳狀態，還是與別人競爭。因為頭腦無法區分什麼是真實和想像，所以心理圖像非常有效。

練習就是練習，不管是精神上的還是身體上的。

讓運動員坐在一個放鬆的位置上，在一個安靜不容易分心的地方，告訴運動員閉上眼睛，想像該怎麼做出特定技能。想像每個人在滾球場地上都看到了自己。一步一步地引導他們完成各項技能。盡可能使用較多的細節，用言語來引出所有的感官－視覺，聽覺，觸摸和嗅覺。要求運動員重複想像練習各項技能成功的表現出來－甚至到看到球沿著場地和停在目標球的旁邊。

例如，想像要做一個漂亮的、流暢的「瞄準擲球」，讓你的運動員想像自己走進場地，並準備把球滾到場地上。看他／她手裡拿著球，準備邁出第一步。然後看著他／她正確的向前走步，手握球手臂往後擺動，然後向前做出良好且流暢的動作。看著球離手直接向目標區域移動，停在目標球旁邊而得分。聽到觀眾為這麼好的表現鼓掌。

一些運動員需要幫助來開始這個過程。其他人會學會用這種方式練習。在頭腦中執行技能與在場地上執行技能之間的聯繫可能很難解釋。然而，運動員反覆想像他／自己正確地完成一項技能，並相信這是真的，更有可能使它發生。不論是想像或從心底這些想法都會反映成為行動的。

滾球交叉訓練

交叉訓練是一個現代術語，指的是代替比賽中直接涉及的技能以外的其他技能。交叉訓練是為了傷病康復而出現，現在也用於預防傷害。當跑步者腿部或腳部受傷，無法跑步時，可以替代其他活動，以便運動員能夠保持有氧和肌肉力量。

在換到特定的練習前，提供有限的價值。進行「交叉訓練」的一個理由，是在激烈運動的特定訓練期間，避免受傷並保持肌肉平衡。成功的運動關鍵之一是保持健康和長期訓練。交叉訓練允許運動員以更高的熱情和強度進行特定活動的訓練，或者減少受傷的風險。

簡單的交叉訓練練習

彈動手腕

- 請運動員拿著一張紙（A4 或信封大小）。
- 要求他／她只須將紙握在手上，手腕朝前。
- 然後將手在投球動作中向前移動以維持高度，然後將其返回到其啟動位置。
- 觀察紙張向前移動時的狀態。如果正確完成，它應該在伸出的手指下向後折疊，並在向下運動時反向彎曲。
- 這個練習會幫助運動員使用右手腕投球動作。

手臂靠牆擺動

- 讓運動員肩膀稍微接觸牆壁站著。
- 確保他／她通常的投擲臂接近牆壁。
- 然後讓運動員像在投擲動作中擺動手臂，準備場地上送球。
- 當往前伸時，避免手臂擺動時碰撞牆壁。
- 這個練習將幫助肌肉記憶，讓運動員感受手臂應如何移動，以及在投球時手部應擺的路線。

頭上頂著書╱軟帽保持平衡

- 請運動員將一本小書或一頂軟帽放在頭上，然後重複投球動作。
- 確保整個動作過程中，書不會掉下來或帽子翻倒。
- 這項運動將幫助運動員在整個動作中保持頭部靜止和直立。

扔擲練習

- 使用網球，站在 5 到 10 英尺後，把它們扔進一個像垃圾桶或類似的容器。
- 隨著您的運動員越來越熟練地完成此練習，請拉長與容器的距離。
- 本練習將幫助運動員判斷他╱她可能需要投擲球的距離。這也可以改善協調和感知用大力投擲等於更快的釋放等於更大的距離。

擺盪路徑練習

- 下面的訓練還將讓運動員感受身體的運動及其與滾球方向的關係。
- 使用網球╱疊球，保持正常的投球姿勢，將球沿室內走道滾動而不移動，沿走道上的同一路徑滾動另一個球並重複所有球（此練習需要其他人，其他運動員或教練將球傳給進行練習的運動員）。
- 再次保持正常的投擲姿勢，並在肘部收攏的情況下來回擺動手臂靠近身體。
- 跪在地板上，張開雙手練習揮動動作。

家庭訓練計畫

- 如果運動員每周只和教練一起訓練一次,不自己訓練,那麼進步就會非常有限。訓練套件可用於大多數運動,其中包括您需要在家練習的大多數器材。

- 可以從特殊奧運會網站下載運動員手冊╱家庭訓練指南,以幫助教練將家庭訓練融入他們的賽季,並幫助運動員和家庭了解如何在訓練期間自我練習!

- 沒有什麼比賽更能提高運動員的運動能力了!父母╱監護人可以藉由家庭比賽來挑戰運動員,以進行額外的練習或社交活動。

- 為了成效,教練應該為家庭成員和訓練夥伴進行家庭訓練。這應該是一個活潑的課程,夥伴可以獲得不同活動的實踐經驗。

- 教練可在幾次的家庭訓練後頒發成就證書給運動員和訓練夥伴作為激勵工具。

特殊奧運滾球教練指南
滾球規則、規定和禮節

目錄

指導滾球規則

　　練習指導滾球規則的最佳時間。有關滾球規則的完整內容，請參閱特殊奧運會官方的運動規則。作為教練，指導滾球的基本規則，對運動員的成功至關重要，例如運動員應該知道場地上的每一條線表示什麼等等。您的運動員：

- 表現出對比賽的了解。
- 理解比賽的得分數。
- 知道場地上的每一條線的意義。
- 知道從標示旗和場地裁判，了解比賽順序。
- 知道因犯規而得分的積分不能算作得分。
- 知道在單人賽中每人滾送 4 個球。
- 知道在雙人賽中每人只能滾送 2 個球。
- 知道在團體賽中每人只能滾送 1 個球。
- 遵守滾球場地和訓練區的規則。
- 遵守特殊奧運會官方的滾球規則。

滾球競賽的基本規則

1. 分組分數用來決定如何分組。
2. 比賽的形式可以是單淘汰賽、雙淘汰賽或循環賽。
3. 「比賽尺寸」球，通常是綠色和紅色，用於錦標賽。
4. 使用與球顏色相同的旗幟／球棒／球拍。
5. 在單人賽中，選手每人將擲送出 4 個球，得先 12 分者獲勝。
6. 在雙人賽中，運動員將各擲送出 2 個球，得先 12 分者獲勝。
7. 在團體賽中，運動員將各擲送出 1 個球，得先 16 分者獲勝。
8. 運動員須聽從場地裁判的指示。
9. 10 英尺發球線，30 英尺中線將在比賽期間使用。
10. 所有發球線違規的行為都應稱為違規行為和處罰。

11. 所有不正確的擲球數或不正確的投球順序稱為違規和處罰。

12. 待兩隊全部滾球都擲出後，根據雙方球隊最接近目標球的球數來計算分數（每場結束只能有一個隊得分）。

13. 比賽將在競賽結束時完成，其中一支球隊獲得相應的總分。

如果由於任何原因，教練不確定上述任何規則，請在比賽開始前，與賽會總監聯繫。

指導技巧

場地區域的規則是您為您的訓練項目制定。這些規則包括以下內容：

- 運動員須留在場地外準備擲球，直到場地裁判指示才能進到場地裡。
- 訓練和練習時，除了喝水外不能吃東西喝飲料。
- 應個別協助能力較低的運動員進入和離開場地。

融合運動規則

融合運動規則和特殊奧運會官方體育競賽規則與規則手冊中概述的修改幾乎沒有差別。新增內容如下：

融合運動團隊

- 雙人融合隊伍，應由一名運動員和一名夥伴組成。
- 團體融合隊伍，應由兩名運動員和兩名夥伴組成。
- 每場競賽以擲硬幣決定先後才開始。由贏的一方隊員，投擲目標球和第一個色球。第二球由另一隊隊員投擲。

抗議程序

抗議程序須依照競賽規則。競賽管理團隊的職責是執行規則。作為教練，您對運動員和團隊的責任，是在運動員比賽時，對您認為違反特殊奧運會官方滾球規則的任何行為或事件提出抗議。非常重要的一點，就是不要因為你和你的運動員，沒有得到所期望的競賽結果，而提出抗議。提出抗議是影響競賽日程的嚴重問題。比賽前請與競賽管理團隊核實，了解該競賽的抗議程序。

滾球規定和禮節

　　雖然休閒或有趣的滾球比賽可能充滿了玩笑和歡樂，但每當進行正式的滾球比賽時，例如在錦標賽或比賽中，每個參賽者都必須遵守某些良好的運動家精神和行為規則。這樣才能讓運動員心無旁鶩地，發揮出最佳的競技水平。

　　無論在練習還是比賽期間都應鼓勵運動員遵守以下規定：

場地規則

1. 當還沒輪到你的時候，你應該安靜地待在場外等候。
2. 從對方運動員擺出準備姿勢到他／她投擲球後，盡可能保持安靜。
3. 等待一局完成，然後移動到場地的另一端。
4. 總是待在場地的一邊，而不是站在場地的中間。
5. 在等待其他運動員投球時，始終保持安靜不要有其他動作。
6. 等待其他運動員擲球完畢離開場地後，再走進場地。
7. 保持球放在場地上，直到裁判指示才可移動。
8. 擲球後，請離開場地，避免不必要的拖延。
9. 比賽時始終遵守安全規則。
10. 始終遵守裁判的指示。
11. 始終給予對手應有的尊重。
12. 永遠給裁判應有的尊重。

練習期間

運動員

- 始終傾聽教練傳達的資訊。
- 按照教練的指示操作。
- 身體做好練習的準備。

- 始終穿著合適的服裝練習，即正確的鞋子、衣服等。
- 遵循教練提供的任何安全資訊。
- 將教練給他們的任何重要信息傳遞給正確的人。
- 如果不確定教練要求他們做什麼，應請提出問題。

教練

- 始終準時且隨時可以開始任何訓練課程。
- 確保您的運動員和教練了解本次訓練課程的目標是什麼。
- 向參加訓練課程的所有人提供清晰、簡潔的指示。
- 傾聽運動員關於他們可能無法理解的資訊描述。
- 指導您的運動員和教練有關本訓練課的任何健康和安全問題。
- 在訓練課程中始終提供學習和樂趣的元素。

競賽中

運動員

- 始終傾聽場地裁判傳達的訊息。
- 遵守場地裁判的決定。
- 對競爭對手表示尊重。
- 隨時準備好開始。
- 競賽中始終穿著合適的服裝，例如正確的鞋子、衣服等。

教練

- 確保你的運動員能準時上場。
- 確保您的運動員和同行教練，了解之前的訓練課程所傳達對此賽事的當地規則。
- 確保您的運動員參賽資訊皆正確、更新且修正以符合本次競賽。
- 聽取競賽／賽事主管的任何說明。
- 遵守場地裁判的指示和決定。

運動家精神

　　良好的運動家精神既是教練，也是運動員對公平競爭、道德行為和誠信的承諾。在觀念和實踐中，運動家精神被定義為那些慷慨大方並真正關心他人的特質。下面我們將介紹一些重點和想法，了解如何教導運動家精神，為您的運動員以身作則。

努力參賽

- 在每個項目盡最大的努力。
- 練習技能的強度與在競爭中的表現相同。
- 始終完成競賽項目，從不中途退出。

任何時刻都要公平競爭

- 始終遵守規則。
- 時刻展現運動家精神和公平競爭。
- 時刻尊重大會人員的決定。

對教練的期望

1. 始終為參與者和觀眾樹立好榜樣。
2. 指導參與者承擔適當的運動家精神責任，並要求他們把運動家精神和道德作為重中之重。
3. 尊重競賽裁判的判斷，遵守賽事規則，不表現出任何煽動觀眾的行為。
4. 尊重對方教練、總監、參與者和觀眾。
5. 在公共場合與裁判和對方教練握手。
6. 制定並實施對不遵守體育道德標準的參與者的處罰。

對融合運動員及夥伴的期待

1. 尊重隊友。
2. 當隊友犯錯時，鼓勵他們。
3. 尊重對手：比賽前和賽後握手。
4. 尊重競賽裁判的判斷，遵守競賽規則，不表現出任何可能煽動觀眾的行為。
5. 與裁判、教練或總監以及同行的參賽者合作，進行公平競賽。
6. 如果其他團隊表現出不良行為，請勿進行報復（口頭或肢體上）。
7. 認真承擔代表特殊奧運會的責任和權利。
8. 將勝利定義為「盡你最大的努力」。
9. 不辜負教練建立的高標準運動家精神。

指導技巧

☐ 討論滾球禮節，如不管輸贏都在競賽後祝賀對手。並在任何時候都控制好自己的脾氣與行為。

☐ 教導在競賽過程中，等候輪到自己。

☐ 教導在等候期間，在旁靜靜地待著。

☐ 每次會面或練習後，給予運動家精神獎或表彰。

☐ 運動員在展現運動家精神時，一定要表揚他們。

謹記

• 運動家精神是一種態度，表現在你和運動員在賽場上和場外的表現上。

• 積極競賽。

• 尊重對手和你自己。

• 如果你感到憤怒或生氣，一定要控制自己的情緒。

滾球術語詞彙表

術語	定義
沿邊板內側送球	將球送向板壁或板牆滾出以獲得優勢／得分的位置。
滾球	bocce 也可以拼寫為 bocci 或 boccie。與其他一些運動例如籃球一樣，這是一個包含兩個含義的術語，它可以是比賽期間玩的球，也可以意味著比賽本身。
死球	被大會人員裁定為因某種形式的侵權或技術而被取消資格的球。
雙人賽	與對方隊中的兩名運動員一起進行的比賽，有時稱為對或雙打團隊。
結束	也稱為一局或一回合，當所有運動員都完成輪替且裁判也宣判成績後，這段時間，並在下一局開始前稱之。
底板	場地盡頭的板，有時這些懸掛在場地的後牆，在其他場合，他們可能是一個堅實的牆。運動員可以使用這些來獲得優勢／點。
犯規	有關腳踩線或越線，有時也叫越限犯規。犯規的類型和頻率將決定對運動員的處罰。當運動員越過發球線或在釋放球時越過發球線，犯規成立。
罰發球線	運動員在球被送出前，必須留在場地上的發球線內，當開始任何一種類型的投擲（瞄準或擊球）。擊球／瞄準線位於底板 10 英尺遠的地方。
四人	由四名運動員組成的球隊與另外一支四人球隊（有時稱為團隊或四人團隊）進行的比賽。
擊球	也叫飛濺，彈出或射擊。這是一個發球，通常以取代目標球周圍的其他球，而不是作緩慢溫柔的滾動，以獲得優勢／得分。球通常以此的力量打到場地的遠端。以這種方式擊球的運動員，可將球從 10 英尺的擊球／瞄準線送出到任何地方。
起始點	第一個色球在滾向目標球以建立初始點。如果第一個球出現某種形式的犯規，同一隊將繼續滾送下一個球，以確定初始點。
近球	也稱為「較近團隊」。這用於描述具有優勢或得分的團隊。最接近目標的球隊被認為是「近球隊」，將等待對手投擲，直到對手越來越接近，然後對手成為「近球隊」。
活球	也可以說「好」。這句話是用來向運動員解釋，剛剛投的球是一個合法的球，那顆球的其餘部分可以繼續進行。因此，如果犯規，那顆球會被稱為出界或死球。
遠球	也叫「較遠球隊」。與上述「近球隊」相反，此術語用於描述，目前沒有得到優勢或得分的隊伍。這支球隊將繼續投擲，直到他們越來越接近，後來成為「近球隊」，或直到他們用完所有球。
雙打	兩名運動員與另外兩名運動員進行比賽。

術語	定義
目標球	一個 13×4 英寸的球，第一個擲向場地的球。
目標球優勢	擁有目標球優勢的球隊，是將目標球投下場地開始比賽的球隊。擲球後，他們先擲第一個色球，建立起始點。術語「優勢」是指該團隊可以透過擲出的球與目標球的距離來判定。
瞄準	也稱為滾動，與擊球不同，此拋投是讓球靠近目標球，而不是試圖擊散球來取代其他球。它通常是使用站立姿勢而不是跑步／運動姿勢。運動員必須在發球線之前釋放球。
優勢規則	當對手犯規時給球隊的選擇。球隊可以視球的當前位置和比賽狀態，來選擇自己的選擇。
邊板	圍繞和包圍場地的板，通常至少 3.15-6.3 英寸高以阻止球離開場地，邊板應高於球的高度約 80 公厘。
單打	兩個運動員之間比賽，一對一，有時稱為個人賽。
團隊	由四名運動員一組的比賽，有時稱四人組或團體隊。
融合	如果一個兩人或四人的團隊，由同等數量的特奧運動員和融合夥伴組成。每場比賽每個隊員所能擲出的球數與每隊人數一樣。融合夥伴的能力應始終與合作的特奧運動員的能力相似。

特殊奧運滾球教練指南
滾球訓練和賽季規劃

目錄

賽季規劃

　　和所有運動一樣，特殊奧運會滾球教練也制定了教練理念。教練的理念需要與特殊奧運會的理念保持一致，即保證每個運動員獲得高品質的訓練和公平競爭的機會。無論如何，成功的教練在為團隊中的運動員制定的項目目標中，包括在獲得運動技能和知識的同時，還能獲得樂趣。

制定賽季計劃

　　滾球被認為是一項「非冬季」的主要運動，因為它通常在戶外進行。然而，如果你有適當的設施，而且天氣允許，沒有理由不可以全年進行滾球運動。一旦確定了該季的主要影響因素（天氣）最有利時，就可以開始規劃賽季。

　　需要考慮的其他因素包括：

- 訓練場地的可用性
- 訓練場地的維護
- 交通需求
- 需要更換器材
- 可參加的志願者人數

訓練前規劃

　　可以在賽季開始前進行。

1. 季前訓練
 - 肌肉強化等。
2. 去年運動員回歸確認
 - 聯繫所有運動員，確認他們本賽季將回歸。

3. 介紹該運動給新運動員／志願者／助理教練
 - 確保執行所有管理要求，並確保新參與者知道開始訓練的時間以及地點。
4. 必要時培訓訓練人員以提高技能
 - 確定教練的任何訓練需求，並聯繫當地協調員進行安排。
5. 賽季比賽和活動
 - 查看今年計劃舉辦的比賽和活動，並確定你的球隊要參加的比賽和活動。
6. 如有必要，至少設定八周訓練計劃
 - 確立你認為本賽季的訓練應該在什麼時候開始，要考慮到第一次比賽的時間與你選擇的最初開始日期的關係。
7. 進行技能評估
 - 進行適當的技能評估，以確定參賽者熟練技能需求。
8. 與所有參與者會議，分享賽季計劃
 - 召開所有參與者（運動員／志願者／教練／父母／照顧者）的會議，並告知您提議的賽季是什麼樣子，並根據需要進行調整。
9. 享受這個賽季的活動

賽季中計劃

- 使用技能評估來了解每個運動員的技能水準，並記錄每個運動員在整個賽季的進度。
- 設計為期八周的訓練計劃。
- 根據需要完成的事項，規劃和修改每個課程。
- 在學習技能時注重各種狀況。
- 逐漸增加難度來發展技能。

準備比賽

當帶運動員或團隊參加比賽時，教練應始終確保以下情況：

賽前

1. 運動員的體檢記錄表是最新的。
2. 運動員和教練都了解規則。
3. 填寫的表單完全正確。
4. 運動員有合適的隊服或其他合適的服裝。

比賽時

1. 運動員註冊，姓名拼寫正確。
2. 運動員和教練人員，知道設施的布置。
3. 運動員和教練人員，知道開始時間和比賽場數。
4. 運動員在比賽開始前到達場地，並完成了熱身。
5. 運動員表現出適當的球場禮節。
6. 運動員的努力和表現得到適當的鼓勵。
7. 運動員遵循緩和運動制度（這是評估比賽何時開始的好時機）。
8. 確定競賽期間進展順利，以及下一次練習中可能需要完成的事情。

賽後

1. 告知運動員的家人或照顧者，比賽結果。
2. 告知運動員的家人或照顧者，項目結束後，需要注意的事。
3. 在下次練習，重新評估項目，並告知結果給沒有參加的人。

規劃滾球訓練的基本組成

每個訓練課程都應包含相同的基本要素。在每個元素上花費的時間量，取決於以下因素：

1. 訓練課程的目標：確保每個人都知道訓練課程的目標是什麼，並且參與設定這些目標。

2. 賽季期間的課程：賽季前期提供的是技能練習。賽季後期提供的是比賽經驗。

3. 你的運動員技能水準：對於能力較低的運動員來說，需要多練習以前所教的技能。

4. 教練人數：有更多的教練在場和提供優質的一對一教學，就進步更多。

5. 可用的訓練時間總數：在 2 小時的課程中，花在新技能上的時間，比在 90 分鐘課程中花費的時間要多。

運動員的日常訓練計劃中應包含以下要素。有關這些主題更深入的資訊和指導重點，請參閱每個區域中提及的部分。

- 熱身
- 以前教過的技能
- 新技能
- 競賽經驗
- 表現回饋

計劃訓練課程的最後一步，是設計運動員實際要做的事情。在規劃訓練課程時，要記住，課程的關鍵部分，應該是逐漸增加身體活動。

- 容易到難
- 慢到快
- 已知到未知
- 一般到特定
- 從開始到結束

如果你已經決定籌辦一個滾球聯賽，你的訓練將圍繞著每周的聯賽課程進行。訓練可以在聯賽之前、聯賽期間和之後進行。在聯賽之前，你可以教導比賽所需的器材，並安排熱身。在聯賽期間您可以觀察運動員的行為和風格，講評他們做錯了什麼，並讚揚他們做正確的事，像是「堅持到底的方法」或「良好的判斷」。得分方面的指示、滾球的禮節和運動家精神，也可以在這個階段說明。聯賽後，您可以教導運動員學習新技能，或與運動員一起提高以前學到的技能。建議訓練計劃概述如下。

熱身和伸展（10-15 分鐘）

每位運動員都必須參加在場地上或附近的熱身和伸展運動（例如身體動作）。

等待練習滾球動作時伸展每個肌肉群。

技能指導（15-20 分鐘）

- 快速回顧之前所教的技能
- 介紹技能活動的主題
- 簡單而生動地展示技能
- 在必要時提示及肢體協助能力較低的運動員
- 在訓練開始時，介紹和練習新技能

競賽體驗（一、二、三場比賽）

運動員透過簡單的比賽能學到很多東西。比賽像是一個偉大的老師。

緩和運動、伸展和回顧（10-15 分鐘）

每個運動員都應該參加訓練結束後的緩和運動。每個肌肉群的伸展，不應該像熱身那樣用力。這是反思訓練要點的好時機，強調各運動員獲得的任何進步，但請記住，當這樣做會損害其他進步成績較低的運動員時，不要這樣做。也可以將時間花在下次訓練期間可能需要完成的事情上。此外，宣布任何重要通知，即將到來的競賽、生日、社交聚會等。不管完成訓練課程成效好不好，都帶著一些樂趣和笑聲。

有效訓練課程準則

保持積極狀態	運動員需要成為積極的傾聽者。
訂定清晰、簡潔的目標	當運動員知道對他們有什麼期望時，學習會提高。
給予清晰、簡潔的說明	示範－提高教學的準確性。
記錄進度	和你們的運動員一起繪製進度圖。
給予積極的反饋	強調並獎勵運動員表現良好的事情。
提供多樣性	各種運動－防止無聊。
鼓勵享受	訓練和競賽很有趣，幫助你和你的運動員保持這種狀態。
訂定進度	由下列方式進行訓練時，學習成效會增加： ● 已知到未知－成功發現新事物 ● 簡單到複雜－看到「我」能做到 ● 一般到具體－這就是為什麼我如此努力訓練
計劃資源的最大使用	使用你擁有的東西，拼湊你沒有的器材－創造性地思考。
允許個別差異	不同的運動員，不同的學習效率，不同的能力。

執行安全訓練課程的祕訣

雖然風險可能很少，但教練有責任確保運動員，理解和認識到滾球的風險。運動員的安全和健康是教練最關心的問題。滾球不是一項危險的運動，但當教練忘記採取安全防範措施時，確實會發生意外。主教練有責任提供安全條件，讓受傷發生的情形降到最低。

1. 在第一次練習中建立明確的行為規則，並加以實施。

2. 當天氣不好時，立即將運動員帶離惡劣天氣。

3. 確保運動員每一次練習都帶水，尤其是在天氣炎熱的時候。

4. 檢查您的急救包，必要時補充它。

5. 訓練所有運動員和教練緊急程序。

6. 選擇安全區域。請勿在有可能導致傷害的有石塊或孔洞的環境練習。只告訴運動員避開障礙是不夠的。

7. 檢視整個場地，清除不安全的物品。在雜亂無章的室內體育館練球時，要特別提高警惕。移除運動員可能碰撞的任何東西。

8. 檢查球的裂紋有無碎屑或裂開。這很可能會導致眼睛受傷。

9. 檢查側板及底板是否固定在地面上。指示運動員切勿在球框板上行走。要特別注意那些容易在狂風中翻倒的可攜式球場，或是運動員站在他們上面，滾球撞上後反彈等等。確保將這些牆壁牢牢地固定在地面上。

10. 查看您的急救和緊急程序。在練習和比賽中，讓有受過急救和心肺復甦訓練的人儘量靠近場地。

11. 確保擁有運動員的緊急聯繫方式，在練習和比賽期間保持更新，並且記錄在隨手可得的地方。

12. 在每次練習的開始和結束時，做暖身、緩和運動及正確伸展，以防止肌肉損傷。

13. 訓練以提高球員的總體健康水平。身體健康的球員受傷的可能性較小。積極練習。

14. 確保在一對一的比賽和練習中，運動員的身形相近。

15. 要求所有運動員在練習和比賽中，穿著合適的服裝，尤其是鞋類。

16. 不要把自己當做目標，即站在運動員面前，指示他們把球投擲／滾動到你或你的腳下。

17. 確保您能夠輕易地拿到電話或行動電話。

18. 不使用時，球應始終留在地上，而不是拋向空中或拿在手上丟。應當記住，球是沉重的，球可能會打破，打到腳趾或腳，或以其他方式傷害到人。

19. 為了避免參賽者被球絆倒，未使用時球應放在場地後面的角落，不要把球放在場上或訓練區周圍，以免踩到或絆倒。

訓練課程範例

小隊名稱：_____

日期：_____ 地點：_____

本課程的訓練目標	本次課程所需的器材
• 讓球聚在一起 • 讓球和球之間等距 • 展示兩種不同的送球方式 • 討論年終舞蹈	• （20）角錐 • （4）3 英尺廣場 • （2）全套的滾球 • （30）技能表格

備註／傷害
• 提醒運動員跳舞 • 小心凱莉的右肩 • 康拉德的醫療續約到期

訓練課程時程規劃	
分配的時間	**活動**
2-5 分鐘	歡迎大家，解釋課程計劃和時間
15 分鐘	熱身和伸展
15 分鐘	在場地兩端發球線練習發球（注意發球姿勢）
15 分鐘	在場地兩端發球線練習擲球（注意球離手正確姿勢）
5 分鐘	休息喝水，討論剛才兩項練習的問題
10 分鐘	在場地兩端發球線練習發球／擲球（注意改進）
15 分鐘	練習擲球時將球聚集在一起（觀察擲球和球離手姿勢）
15 分鐘	練習長距離擲球（觀察擲球和球離手姿勢）
15-20 分鐘	有趣的分組遊戲
15 分鐘	緩和運動和伸展；運動員對於課程的回饋
5 分鐘	溫馨提示，年終舞蹈和再見
與助理教練進行 10 分鐘討論，了解他們在訓練後的感受	

訓練課程評估計劃

選擇隊員

 傳統特殊奧運會或融合運動團隊的成功發展是選拔隊員。下面我們提供了一些主要的注意事項。

能力分組

 當所有團隊成員都有類似的運動技能時，滾球團隊效果最佳。能力遠優於其他隊友的合作夥伴，一則控制整場比賽，一則壓抑自己的實力表現，以配合及包容其他合作夥伴。在這種情況下，互動和團隊合作的目標都被削弱，而無法實現真正的競賽體驗。

年齡分組

 所有團隊成員的年齡都應盡量接近。

- 21 歲及以下的運動員，相差 3-5 歲以下
- 22 歲及 22 歲以上的運動員，相差 10-15 歲以下
- 團隊成員也可以是家庭成員，其中年齡應考慮（父母和孩子／兄弟姐妹／運動員）例如，在滾球比賽時，例如：8 歲不應與 30 歲的運動員進行競賽

滾球場地

滾球在滾球場地上進行，也被稱為滾球坑。

測量

場地是一個寬 3.66 公尺（12 英尺）長 18.29 公尺（60 英尺）長。

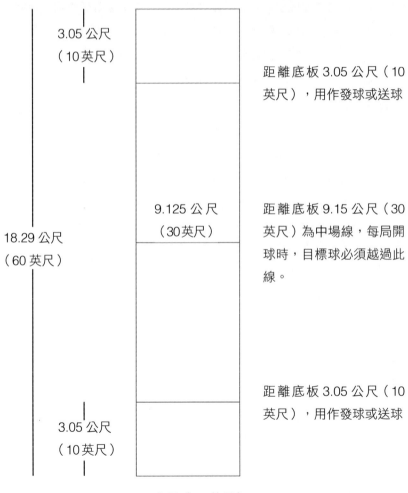

距離底板 3.05 公尺（10 英尺），用作發球或送球

距離底板 9.15 公尺（30 英尺）為中場線，每局開球時，目標球必須越過此線。

距離底板 3.05 公尺（10 英尺），用作發球或送球

3.66 公尺（12 英尺）

滾球場地的組成

場地表面可由平整的碎沙石、泥土、黏土、草或人造表面組成。場地內不應有任何永久或暫時性的障礙物，以免影響滾球以直線向任何方向滾動。這些障礙不包括地面天然的坡度、地質或地形之差異。

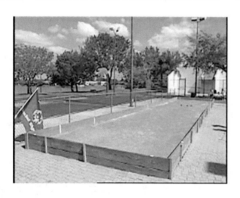

滾球場地圍板

這些是場地的側板和底板，可能由任何堅硬材料製作。底板的高度最少應有 160 公釐（6.3 英吋），側板的高度則應至少 80 公厘（3.15 英吋）。底板應由堅硬的材料（如木材或 Plexiglas）組成。側板和底板在比賽時，可做為沿板內側送球及回彈球用

滾球場地標記

所有場地都應明確標明：

- 罰球線：距離底板 3.05 公尺（10 英尺），用作發球或送球。
- 中場線（距底板 9.15 公尺／30 英尺）：每局開球時，送出目標球之最短距離。在比賽期間，目標球的位置可能因滾球的撞擊而改變；然而，目標球不得停於中場線上或前方，否則該局將視為死局。
- 3.05 公尺（10 英尺）罰球線及 9.15 公尺（30 英尺）中場線必須永久顯示在兩邊側板之間。

滾球技能評估卡

運動員姓名 _____ 日期 _____

教練姓名 _____ 日期 _____

說明

- 使用工具，在訓練及競賽賽季開始時，為基礎運動員的起始技能水準建立基礎。
- 讓運動員展現幾次技巧。
- 如果運動員在五次中正確執行技能，請勾選技能旁邊的複選框，以表示技能已經完成。
- 將計劃評估課程納入您的計畫。
- 運動員可以按任何順序完成技能。運動員在完成所有可能的項目後，相當於完成了此列表。

滾球場地的布局

- ☐ 了解 10 英尺擲球線
- ☐ 了解 30 英尺中場線
- ☐ 了解 50 英尺線
- ☐ 了解底板
- ☐ 了解側板

器材選擇

- ☐ 了解滾球
- ☐ 了解不同顏色的滾球
- ☐ 了解目標球
- ☐ 了解捲尺

□ 了解使用的標示旗（尤其是對於視力或聽力有障礙的運動員）
□ 可以將標示旗顏色與滾球顏色做連結

得分

□ 了解滾球比賽使用的計分系統
□ 理解單打和雙打隊伍的勝分是 12 分
□ 理解 4 人球隊的勝分是 16 分
□ 了解記分卡的分數
□ 可以遵循計分卡的計分
□ 了解記分卡上各種簽名的位置
□ 了解如果要抗議比賽，則不需要簽記分卡

比賽規則

□ 表現出對於比賽的理解
□ 了解比賽包含了一定數量的分數累積
□ 知道球場上每一條線代表什麼
□ 理解在送球時，不要越過罰球線
□ 理解 1 隊 1 人時，可使用 4 顆球
□ 理解 1 隊 2 人時，可使用 2 顆球
□ 理解 1 隊 4 人時，可使用 1 顆球
□ 僅在裁判指示下開始進行動作
□ 遵守場地和訓練區的規則
□ 遵循國際特殊奧運會滾球規則

運動家精神／禮儀

□ 始終展現運動家精神和禮節
□ 不管何時，都盡力比賽
□ 與其他團隊成員輪流
□ 在整個比賽中，選擇並使用相同顏色的球

☐ 等待裁判指示開始送球

☐ 合作競技，為隊友加油

☐ 保持對自己和自己球隊得分的了解

☐ 聽教練的指示

比賽術語

☐ 認識到術語「內隊」和「外隊」

☐ 認識到術語「犯規」

☐ 認識到術語「瞄準」

☐ 認識到術語「擊球」

☐ 認識到術語「沿板內側送球」

☐ 認識到術語「反彈球」

取球

☐ 從場後收集球

☐ 通過顏色識別自己的球

☐ 撿起球並拿到腰部高度

☐ 用非送球手持球並移動到起始位置

握

☐ 將手指和拇指平均地放在球上

☐ 用拇指將球固定到位

☐ 將球握在手掌的前方

姿勢

☐ 從罰球線回到起始位置

☐ 兩腳分開與肩同寬站立

☐ 保持肩膀水平和身體直角到目標，重量均勻分布

☐ 展示正確的腳的位置：如果慣用右手，則左腳向前。

□ 設定正確的姿勢，眼睛注視著目標球或目標點
□ 穩定持球

送球

□ 將球向前推至約視線位置，然後向下揮
□ 將手臂向後伸直並貼近身體
□ 將手臂向前伸直以釋放球
□ 緩慢地釋放球，以進行瞄準拋送
□ 強勁地快速釋放，以送擲擊球
□ 執行站立瞄準送球
□ 執行跑步瞄準送球
□ 執行站立以擊球方式送球
□ 執行跑步以擊球方式送球

球離手

□ 採取正確的姿勢，前腳在罰球線後方，且肩膀與目標成直角
□ 送球越過罰球線傳向目標球或其他目標
□ 一旦球離開手，保持正確的手腕姿勢
□ 進行適當的手臂擺動及後續動作：向前和向上

滾球服裝

　　所有參賽者都需要合適的服裝。作為教練，你應該討論在訓練和競賽中，哪些運動服是可以接受的，哪些是不能接受的。討論穿適當合身衣服的重要性，以及訓練和競賽期間穿某些類型服裝的優缺點。例如，長短牛仔褲，是任何活動都不太適合的，運動員在穿限制動作的牛仔褲時，不能發揮最佳表現。帶運動員去高中或大學訓練或競賽指定服裝，你甚至可以樹立榜樣，穿著合適的服裝，參加訓練和比賽，不要鼓勵那些穿著不合適的運動員，來訓練或參加競賽。

- 運動員應該永遠穿著舒適的衣服。
- 衣服應可以讓身體所有部位自由活動。
- 普通校服是可以接受的。
- 在錦標賽中，首選白色或淺色的衣服。
- 運動員不得穿可能損壞或弄亂場地表面的鞋子。
- 沒有鞋子的運動員不允許參賽。也應避免使用涼鞋，因為如果球掉到腳上，它們提供很少的保護，甚至沒有保護。
- 運動員應被告知需要防曬霜，帽子和其他保護，來避免陽光直射。

競賽規則

　　這些狀態是：

- 運動員的著裝方式，將帶給運動員和滾球運動榮譽。
- 運動員不得穿可能損壞或弄亂場地表面的鞋子。而且，運動員不允許沒穿鞋子參賽。
- 穿著令人反感或冒犯性服裝或穿著不當者，不得參加比賽。

滾球器材

滾球需要下列的運動器材。能夠認識和瞭解特定賽事的器材是如何運作，對於運動員來說非常重要，將影響其表現。讓您的運動員在你展示時，說出每個器材的名稱及用途。為了加強他們的這種能力，讓他們選擇用於競賽項目的器材。

- 滾球
- 目標球
- 公制測量裝置
- 標示旗
- 評分裝置

一般滾球器材清單概覽

滾球	
	可由木材或合成材料製造，尺寸相等。正式錦標賽球的大小可能從 107 公厘（4.2 英寸）到 110 公厘（4.33 英寸）。只要一支球隊的四個球與對方隊的四個球有明顯區別，那麼球的顏色就無關緊要了。
目標球	
	不得大於 63 公厘（2.5 英寸）或小於 48 公厘（1.875 英寸），且顏色應明顯不同於兩種滾球顏色。有時與場地表面的顏色不同較為有益。
公制測量器材	可能是任何能精確測量兩個物體之間的距離，且為競賽委員所接受的器材。
標示旗	可以是任何能夠代表使用滾球顏色，並且被競賽委員接受的裝置。
評分器材	標示旗應夠大，至少 50 英尺遠能清晰可見。

指導滾球規則

　　練習指導滾球規則的最佳時間。有關滾球規則的完整內容，請參閱特殊奧運會官方的運動規則。作為教練，指導滾球的基本規則，對運動員的成功至關重要，例如運動員應該知道場地上的每一條線表示什麼等等。您的運動員：

- 表現出對比賽的了解。
- 理解比賽的得分數。
- 知道場地上的每一條線的意義。
- 知道從標示旗和場地裁判，了解比賽順序。
- 知道因犯規而得分的積分不能算作得分。
- 知道在單人賽中每人滾送 4 個球。
- 知道在雙人賽中每人只能滾送 2 個球。
- 知道在團體賽中每人只能滾送 1 個球。
- 遵守滾球場地和訓練區的規則。
- 遵守特殊奧運會官方的滾球規則。

滾球競賽的基本規則

1. 分組分數用來決定如何分組。

2. 比賽的形式可以是單淘汰賽、雙淘汰賽或循環賽。

3. 「比賽尺寸」球，通常是綠色和紅色，用於錦標賽。

4. 使用與球顏色相同的旗幟／球棒／球拍。

5. 在單人賽中，選手每人將擲送出 4 個球，得先 12 分者獲勝。

6. 在雙人賽中，運動員將各擲送出 2 個球，得先 12 分者獲勝。

7. 在團體賽中，運動員將各擲送出 1 個球，得先 16 分者獲勝。

8. 運動員須聽從場地裁判的指示。

9. 10 英尺發球線，30 英尺中線將在比賽期間使用。

10. 所有發球線違規的行為都應稱為違規行為和處罰。

11. 所有不正確的擲球數或不正確的投球順序稱為違規和處罰。

12. 待兩隊全部滾球都擲出後，根據雙方球隊最接近目標球的球數來計算分數（每場結束只能有一個隊得分）。

13. 比賽將在競賽結束時完成，其中一支球隊獲得相應的總分。

融合運動規則

　　融合運動規則和特殊奧運會官方體育競賽規則與規則手冊中概述的修改幾乎沒有差別。新增內容如下：

融合運動團隊

- 雙人融合隊伍，應由一名運動員和一名夥伴組成。
- 團體融合隊伍，應由兩名運動員和兩名夥伴組成。
- 每場競賽以擲硬幣決定先後才開始。由贏的一方隊員，投擲目標球和第一個色球。第二球由另一隊隊員投擲。

抗議程序

　　抗議程序須依照競賽規則。競賽管理團隊的職責是執行規則。作為教練，您對運動員和團隊的責任，是在運動員比賽時，對您認為違反特殊奧運會官方滾球規則的任何行為或事件提出抗議。非常重要的一點，就是不要因為你和你的運動員，沒有得到所期望的競賽結果，而提出抗議。提出抗議是影響競賽日程的嚴重問題。比賽前請與競賽管理團隊核實，了解該競賽的抗議程序。

滾球規定和禮節

雖然休閒或有趣的滾球比賽可能充滿了玩笑和歡樂，但每當進行正式的滾球比賽時，例如在錦標賽或比賽中，每個參賽者都必須遵守某些良好的運動家精神和行為規則。這樣才能讓運動員心無旁騖地，發揮出最佳的競技水平。

無論在練習還是比賽期間都應鼓勵運動員遵守以下規定：

場地規則

1. 當還沒輪到你的時候，你應該安靜地待在場外等候。
2. 從對方運動員擺出準備姿勢到他／她投擲球後，盡可能保持安靜。
3. 等待一局完成，然後移動到場地的另一端。
4. 總是待在場地的一邊，而不是站在場地的中間。
5. 在等待其他運動員投球時，始終保持安靜不要有其他動作。
6. 等待其他運動員擲球完畢離開場地後，再走進場地。
7. 保持球放在場地上，直到裁判指示才可移動。
8. 擲球後，請離開場地，避免不必要的拖延。
9. 比賽時始終遵守安全規則。
10. 始終遵守裁判的指示。
11. 始終給予對手應有的尊重。
12. 永遠給裁判應有的尊重。

練習期間

運動員

- 始終傾聽教練傳達的資訊。
- 按照教練的指示操作。
- 身體做好練習的準備。

- 始終穿著合適的服裝練習，即正確的鞋子、衣服等。
- 遵循教練提供的任何安全資訊。
- 將教練給他們的任何重要信息傳遞給正確的人。
- 如果不確定教練要求他們做什麼，應請提出問題。

教練

- 始終準時且隨時可以開始任何訓練課程。
- 確保您的運動員和教練了解本次訓練課程的目標是什麼。
- 向參加訓練課程的所有人提供清晰、簡潔的指示。
- 傾聽運動員關於他們可能無法理解的資訊描述。
- 指導您的運動員和教練有關本訓練課的任何健康和安全問題。
- 在訓練課程中始終提供學習和樂趣的元素。

競賽中

運動員

- 始終傾聽場地裁判傳達的訊息。
- 遵守場地裁判的決定。
- 對競爭對手表示尊重。
- 隨時準備好開始。
- 競賽中始終穿著合適的服裝，例如正確的鞋子、衣服等。

教練

- 確保你的運動員能準時上場。
- 確保您的運動員和同行教練，了解之前的訓練課程所傳達對此賽事的當地規則。
- 確保您的運動員參賽資訊皆正確、更新且修正以符合本次競賽。
- 聽取競賽／賽事主管的任何說明。
- 遵守場地裁判的指示和決定。

運動家精神

　　良好的運動家精神既是教練，也是運動員對公平競爭、道德行為和誠信的承諾。在觀念和實踐中，運動家精神被定義為那些慷慨大方並真正關心他人的特質。下面我們將介紹一些重點和想法，了解如何教導運動家精神，為您的運動員以身作則。

努力參賽

- 在每個項目盡最大的努力。
- 練習技能的強度與在競爭中的表現相同。
- 始終完成競賽項目，從不中途退出。

任何時刻都要公平競爭

- 始終遵守規則。
- 時刻展現運動家精神和公平競爭。
- 時刻尊重大會人員的決定。

滾球術語詞彙表

術語	定義
沿邊板內側送球	將球送向板壁或板牆滾出以獲得優勢／得分的位置。
滾球	bocce 也可以拼寫為 bocci 或 boccie。與其他一些運動例如籃球一樣，這是一個包含兩個含義的術語，它可以是比賽期間玩的球，也可以意味著比賽本身。
死球	被大會人員裁定為因某種形式的侵權或技術而被取消資格的球。
雙人賽	與對方隊中的兩名運動員一起進行的比賽，有時稱為對或雙打團隊。
結束	也稱為一局或一回合，當所有運動員都完成輪替且裁判也宣判成績後，這段時間，並在下一局開始前稱之。
底板	場地盡頭的板，有時這些懸掛在場地的後牆，在其他場合，他們可能是一個堅實的牆。運動員可以使用這些來獲得優勢／點。
犯規	有關腳踩線或越線，有時也叫越限犯規。犯規的類型和頻率將決定對運動員的處罰。當運動員越過發球線或在釋放球時越過發球線，犯規成立。
罰發球線	運動員在球被送出前，必須留在場地上的發球線內，當開始任何一種類型的投擲（瞄準或擊球）。擊球／瞄準線位於底板 10 英尺遠的地方。
四人	由四名運動員組成的球隊與另外一支四人球隊（有時稱為團隊或四人團隊）進行的比賽。
擊球	也叫飛濺，彈出或射擊。這是一個發球，通常以取代目標球周圍的其他球，而不是作緩慢溫柔的滾動，以獲得優勢／得分。球通常以此的力量打到場地的遠端。以這種方式擊球的運動員，可將球從 10 英尺的擊球／瞄準線送出到任何地方。
起始點	第一個色球在滾向目標球以建立初始點。如果第一個球出現某種形式的犯規，同一隊將繼續滾送下一個球，以確定初始點。
近球	也稱為「較近團隊」。這用於描述具有優勢或得分的團隊。最接近目標球的球隊被認為是「近球隊」，將等待對手投擲，直到對手越來越近，然後對手成為「近球隊」。
活球	也可以說「好」。這句話是用來向運動員解釋，剛剛投的球是一個合法的球，那顆球的其餘部分可以繼續進行。因此，如果犯規，那顆球會被稱為出界或死球。
遠球	也叫「較遠球隊」。與上述「近球隊」相反，此術語用於描述，目前沒有得到優勢或得分的隊伍。這支隊將繼續投擲，直到他們越來越近，後來成為「近球隊」，或直到他們用完所有球。
雙打	兩名運動員與另外兩名運動員進行比賽。

術語	定義
目標球	一個 13×4 英寸的球,第一個擲向場地的球。
目標球優勢	擁有目標球優勢的球隊,是將目標球投下場地開始比賽的球隊。擲球後,他們先擲第一個色球,建立起始點。術語「優勢」是指該團隊可以透過擲出的球與目標球的距離來判定。
瞄準	也稱為滾動,與擊球不同,此拋投是讓球靠近目標球,而不是試圖擊散球來取代其他球。它通常是使用站立姿勢而不是跑步/運動姿勢。運動員必須在發球線之前釋放球。
優勢規則	當對手犯規時給球隊的選擇。球隊可以視球的當前位置和比賽狀態,來選擇自己的選擇。
邊板	圍繞和包圍場地的板,通常至少 3.15-6.3 英寸高以阻止球離開場地,邊板應高於球的高度約 80 公厘。
單打	兩個運動員之間比賽,一對一,有時稱為個人賽。
團隊	由四名運動員一組的比賽,有時稱四人組或團體隊。
融合	如果一個兩人或四人的團隊,由同等數量的特奧運動員和融合夥伴組成。每場比賽每個隊員所能擲出的球數與每隊人數一樣。融合夥伴的能力應始終與合作的特奧運動員的能力相似。

握球

為了能夠滾出或投擲球，運動員必須首先理解正確握球的感覺

運動員準備

☐ 運動員能夠將球緊貼在手中

☐ 球在手中時，運動員能夠完全控制球

教學活動

持球

- 拿起球，拿到腰部的高度。
- 確保球放在手掌上。
- 確保手指均勻地分布在球底。
- 拇指是放在球的位置上，而不是作為壓力點。
- 所有手指均勻地合在球周圍上。

請注意，握球也可以以手掌朝下，但這較不適合手較小的運動員。

教學要點

- 確保運動員透過顏色了解他／她的球。
- 確保運動員可以控制該球的重量／大小。
- 當運動員拿著球時，看看球下分散的手指。
- 確保球在手腕前面，而不是後面。

為了測試運動員是否準備好了可以將球反握。
請運動員在握住球的情況下將手倒轉，以確保
球穩固地在手中並且不會掉落。

指導技巧

- ☐ 以手控制球的方向、速度和距離，正確持球才能確保有的好成效。
- ☐ 您可能需要幫助手較小的運動員，因為可能無法正確地握球，而且
 較無法控制球。

錯誤與修正

錯誤	修正	訓練／測試參考
球離手掌太遠	讓運動員用指尖拿起球，然後倒手，不讓球滾到手背。	讓運動員練習拾起球，將球保持在正確的位置；或更改為較小的球。
當手倒時，球從運動員手中掉下來。	建議運動員不要用這種方式拋擲。	鼓勵使用小尺寸的球進行所有類型的拋擲。

教學重點：握球概要

練習提示

1. 運動員準備就位時，用非擲球手握球做準備。

2. 手掌向下投擲時，避免動作太快。

3. 控制球是關鍵。

4. 拇指作為協助，而不是壓力點。

姿勢

　　滾球擲球時運動員必須首先了解正確站立時傳送球的感覺。重要的是，運動員要有良好的平衡能力。

運動員準備

　　☐ 運動員雙腳站立能夠將重量均勻地分布在兩條腿上。

　　☐ 運動員能站穩，準備拋投球。

　　☐ 如果跨步投擲，請確保步伐不會太大或太窄。

教學活動

使用站立姿勢投擲

姿勢

- 雙腳稍微打開與肩同寬。
- 確保您的肩膀保持水平，身體面向目標，並且體重均勻分布在雙腳上。
- 在移動手臂之前向前邁出一步。
- 跨出步應該是在擲球手臂的相反側，例如：右撇子運動員用左腳向前走。
- 確保步伐不會太大。
- 也不能太窄，比肩寬稍窄。
- 稍微彎曲膝蓋以保持放鬆。
- 確保你的腳尖朝向目標。
- 眼睛隨時注視目標。

送球與球離手

- 將球向前推至大約眼睛水平位置,然後手向下擺。
- 把手臂伸直回來,靠近身體。
- 保持手肘筆直,身體重量主要放在後腳上。
- 手臂向前伸直時,自然地把身體重心轉移到前腳。
- 當手臂靠近腿時,身體重心平均落在雙腳上。
- 將球朝向你面前的場地從手中釋放出來。
- 手部自然順勢地向前和向上繼續擺動。
- 保持前腳在罰球線後面,肩膀對準目標。

這種姿勢是在以滾出和投擲送球時所採用的。

使用跨步姿勢投擲

姿勢

- 雙腳分開與肩同寬。
- 保持肩膀和身體朝向目標，重量平均分布於雙腳。
- 當手臂開始移動時，向前邁出一步。
- 向前的那一步應該是在手臂的另一側，右手運動員用左腳向前走。
- 確保步伐不會太大。
- 也不是太窄，比肩寬稍窄。
- 確保你的腳尖朝著目標。
- 眼睛隨時注視著目標。

送球與球離手

- 邁出第一步時，將球向前推至大約眼睛水平，然後手臂向下擺動。
- 手臂伸直向後擺回，靠近你的身體。
- 保持手肘筆直，身體重心放在後腳上。
- 當球在後方最高位置時，應牢固地踩住前腳，以給予最大的平衡。
- 當你順利地把手臂伸直，把你的重心轉移到你的前腳。
- 當你的手臂靠近你的腿時，你的體重應該平均落在雙腳。
- 將球擲出到你面前的場地上。
- 手臂自然地繼續向前和向上擺動。
- 保持前腳在罰球線後面，肩膀對準目標。

這種姿勢是在以滾出和投擲送球時所採用的。

指導技巧

- □ 強調送球的整個過程能有良好的平衡。
- □ 需要幫助運動員修正不當跨步，例如：向前跨太遠或步伐太窄。

錯誤與修正

錯誤	修正	訓練／測試參考
運動員腳跨太大步。	運動員跨步步伐腳步不應大於正常步幅。	讓運動員站在發球線位置，面對場地的側邊，然後讓他／她轉身正面朝向場地。步幅的長度應該只是稍大一點。
運動員在投擲後不斷倒向一邊。	運動員需要有一個更寬的站姿。他／她會倒向一邊，是因為他／她站得太窄，導致影響平衡。	要求運動員採取正確的姿勢，輕輕地將他／她的肩膀推向一邊。為了避免倒向一邊，讓他／她採取更寬的站姿，並重複以展示差異。

教學重點：姿勢概要

練習提示

1. 確保運動員擲球時，始終不超過發球線。

2. 在兩種投擲運動開始時，注意腳的距離。它應該只是肩寬，超過就太多。

3. 練習每個運動員的合適步伐距離，並確保他們每次離發球線距離夠遠。

4. 剛開始讓運動員站在場地後方。這樣他們才不會一步跨過發球線。

5. 無論是從站立姿勢還是跨步姿勢送球，在整個動作過程中，都應保持頭部靜止。

6. 手、手臂和肩膀與目標成一直線。球離開運動員的手後，手臂繼續擺動，使肘部擺過頭上方的位置。

瞄準投擲

　　這個動作更像是柔和流暢的撞擊。通常是用滾動的，而非投擲，用於得分或增加已經持有的分數。這與用力拋球來撞開其他球的做法形成對比。

　　了解從站立位置進行瞄準投擲與使用跑步動作進行定點投擲的區別。

運動員準備

　　☐ 運動員能夠在整個送球過程中手臂動作流暢。

　　☐ 運動員理解慢速、更流暢的送球概念和策略。

教學活動

站姿

姿勢

- 運動員雙腳分開與肩同寬。
- 讓運動員送球手臂相反側的腳向前邁出一步，例如：右撇子運動員左腳向前邁步。
- 確保雙腳朝向目標。並提醒運動員把注意力集中在目標或目標區域。

送球

- 將球向前推至大約眼睛水平，然後手臂向下擺動。
- 運動員把手臂伸直擺回，靠近身體。
- 提醒他／她保持肘部垂直，並將重心擺在後腳。
- 當他／她順利地將手臂向前移動時，將重心轉移到前腳。
- 當手臂靠近腿部時，重心應平衡地放在兩隻腳之間。

球離手

- 讓運動員把球滾到他／自己面前的場地上。
- 手臂自然地繼續向前和向上擺動。
- 提醒他／她前腳始終保持在發球線後面,並且肩膀始終與目標保持直角。

儘管拋投動作不常用,但也可以使用。

教學要點

此投擲與擊球相同的動作,只不過其投擲的力量較小。

站在運動員後面

- 運動員的手掌向上握球,當球抬高到腰部以上時將球向上推到視線水平。
- 運動員的右手掌向上握球,教練握住運動員的右手後向下揮動。
- 同時,將運動員的左臂向外伸展以保持平衡。
- 運動員站在後擺動位置,手臂伸出。
- 運動員手掌朝下握球並向前擺動。
- 在整個運動中提醒運動員,緩慢溫和地將球放出,而不是強力快速地釋放。

站在運動員旁邊

- 讓運動員向前揮動球，確保以平穩運動並將球離手。如果不是，教練用右手將運動員的球從握著的手上鬆開，使球向前移動。
- 提醒運動員，送球的速度不要太快。

站在運動員後面

- 釋放球後，教練將右手放在運動員的右手和手腕上。
- 向上移動他／她的手臂，使手臂與地面平行。
- 同時，教練用腳向前滑動運動員的左腿，使運動員在發球線前停止。讓運動員肩膀始終與目標保持直角。

指導技巧

- ☐ 強調柔順地釋放滾球，以獲得一分或改善當前的狀況。它不是像「擊打射擊」那種快速有力的運動。運動員在整個運動中建立良好平穩的速度，運動員的分數可能會受益於整個投擲過程。
- ☐ 您可能不僅要幫助運動員進行最初的向前揮動，還需要幫助他向後擺動，緩慢而平穩地順著送球後朝著目標向前的動作。

錯誤與修正

錯誤	修正	訓練／測試參考
球沿著場地滾得太快了。	讓運動員從開始到結束，是一個完整的動作。	讓運動員練習緩慢溫柔地送球到短距離目標。
球沒有沿著場地滾到它需要的距離。	將運動員的手臂握在往後揮的的最大範圍，讓運動員對您的力量進行拉力並計數。	讓運動員練習緩慢溫柔送球到長距離及不同距離的目標物。
手臂沒有靠近身體。	在整個運動過程中，將毛巾放在運動員的臂窩下。	手臂擺盪有助於肌肉記憶，讓運動員感覺手臂應該如何移動以及應該擺動的路徑。
手腕在送球時轉動。	讓運動員練習拿一張紙在手上，並嘗試甩動手腕。	讓運動員練習甩動手腕，並向朋友來回用手投手疊球練習。

教學重點：瞄準概要

練習提示

1. 從場邊開始持球起，讓運動員數數整個投擲過程。這將有助於運動員準備學習投擲的流程和速度

 - 如果運動員有太多的背部擺動，將手帕／毛巾放在擺動臂窩下有助於改善問題。適當的背部擺動，手帕保持不會脫落。
 - 「一」－球向前擺動。
 - 「二」－球往後擺動。
 - 「三」－手臂平順向前擺動。
 - 「四」－球離手滾向場地。

2. 告訴運動員，「擺動時肌肉不要太用力」只是讓球的重量帶回來，然後直接向前。

3. 告訴運動員整個投擲過程都要數數，直到運動員了解數數的速度與其身體運動速度的關係。

4. 一旦運動員以站立的方式進而以跑步瞄準擲球方式開始正確的擺動後，指導運動員以類似節奏計數步驟。數「一」為手和球向前移動，「二」為手和球向後移動，「三」為手和球向前，「四」為「球離手」。不拿球重複幾次動作，每次增加移動的速度。之後拿著球重複幾次。

5. 站在運動員後面，數數步驟而運動員執行步驟。幾次之後，讓運動員自己練習。記得讓運動員大聲數著步驟。

6. 讓運動員在跨過發球線之前鬆手將球送出，請將一條毛巾或一小條繩子從場地的一側放在另一側的發球線上，並告訴運動員將球扔過毛巾／繩索。

7. 可以利用毛巾打一個結來示範手和手臂在擲球後向前擺的位置。把毛巾給運動員然後退後，讓運動員做跨步投擲，以你的肚子當目標把毛巾扔給你。觀察手臂擺動：運動員手腕向上、伸出右臂，右手指向你的肚子，說明這是投擲時的動作流程。

8. 家庭訓練的方法是讓運動員和一個朋友練習互相來回地練習壘球。同樣的運動運用於滾球的投擲。投球後，查看手臂、手和拇指的位置。

9. 如果投擲後運動員的手在身體前面，糾正運動員。

10. 手、手臂和肩膀與目標呈一直線。球離開運動員的手後，動作繼續，使肘部高過頭部上方的位置。

擊球

擊球是用較大的力量投擲。擊球方式的力量很大，透過移動對手的球來獲得積分，或者減少對手所掌握的點數。這與嘗試通過緩慢的滾動使球更靠近的動作相反。

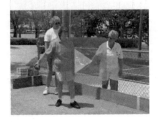

運動員準備

- ☐ 運動員能夠在整個投球過程中手臂動作流暢。
- ☐ 運動員理解快速釋放擊球的概念和策略。

教學活動

站立位置

姿勢

- 運動員分開腳，肩膀的寬度。
- 用投球的手臂相對側的腳向前邁出一步，即右撇子運動員使用左腳邁步。
- 確保你的腳朝向目標。記住，要始終將注視目標。

送球

- 將球向前推至大約眼睛水平，然後向下擺動。
- 把手臂伸直回來，靠近身體。
- 保持肘部筆直，重心主要放在後腳上。
- 當你順利地把手臂伸直，把你的體重轉移到你的前腳。
- 當你的手臂靠近你的腿時，你的重心應該平衡在雙腳上。

球離手

- 將球釋放到你面前的場地上。
- 手臂自然地繼續向前和向上移動。
- 保持前腳在發球線後面,肩膀朝向目標。

這個投擲也可以用擺盪動作來做。

站在運動員後面

- 當球在腰部高度,運動員以手掌向上握球,並將球向上推和超過眼睛的高度。
- 運動員的右手掌握球,讓運動員握球的右手作出往下擺動的動作。
- 同時將運動員的左臂向外伸展以保持平衡。
- 當運動員伸出手臂向後擺動時站在運動員後面。
- 用右手從下面支撐球,開始讓球向前運動。

站在運動員旁邊

- 讓球員向前揮動球,並確保以平穩的動作釋放球。如果不是,請用右手將球從握的手上鬆開,使其向前移動。

站在運動員後面

- 釋放球後,將右手放在運動員的右手和手腕上。

- 向上移動運動員的手臂，使手臂與地面平行。
- 同時，用腳向前滑動運動員的左腿，使運動員腳停在發球線前。調整運動員的肩膀朝向目標。

指導技巧

☐ 這裡的重點是要比瞄準投擲更用力量投擲滾球。 為了使球員投擲最後階段保持良好的速度，他／她需要手臂向後擺至最高位置，球投擲出去時才有較大的力量。

☐ 您可能不僅要幫助運動員進行最初的向前擺臂，而且要在隨後的手臂後擺至最高處完成後，實際將滾球向前推進。

錯誤與修正

錯誤	修正	訓練／測試參考
球是向上移動的，而不是向外的。	讓運動員早點放球，或者離地面更近。	讓運動員練習快速平順地釋放到非常短的距離目標。
球沒有高速移動。	抓住運動員的手臂擺動到背部的最高處，讓運動員抵住你出的力量。	讓運動員練習大聲對動作計數，每次提高動作速度
手臂沒有靠近身體。	在整個運動過程中，將毛巾放在運動員的臂窩下。	手臂擺動將有助於肌肉記憶，讓運動員感覺手臂應該如何移動和擺動的路徑。
手腕在釋放時轉動。	讓運動員練習拿一張紙在手，並嘗試輕揮手腕。	讓運動員練習手腕揮動，並與朋友來手掌向上投擲壘球。

教學重點：擊球概要

練習提示

1. 從場邊開始持球起，讓運動員在整個投擲過程中都數數。這將有助於運動員準備學習投擲的流程和速度
 - 如果運動員有太多的背部擺動，將手帕／毛巾放在擺動臂窩下有助於改善問題。適當的背部擺動，手帕保持不會脫落。
 - 「一」－球向前擺動。
 - 「二」－球往後擺動。
 - 「三」－手臂平順向前擺動。
 - 「四」－球離手滾向場地。
2. 告訴運動員，「擺動時肌肉不要太用力」只是讓球的重量帶回來，然後直接向前。
3. 投擲過程提示運動員。
4. 一旦運動員由站立進而以跑步瞄準擲球方式開始正確的擺動後，指導運動員以類似節奏計數步驟。數「一」為手和球向前移動，「二」為手和球向後移動，「三」為手和球向前，「四」為「球離手」。

 不拿球重複幾次動作，每次增加移動的速度。之後拿著球重複幾次
5. 站在運動員後面，數數步驟而運動員執行步驟。幾次之後，讓運動員自己練習。記得讓運動員大聲數著步驟
6. 讓運動員在跨過發球線之前鬆手將球送出，請將一條毛巾或一小條繩子從場地一側放在另一側的發球線上，並告訴運動員將球扔過毛巾／繩索。

7. 可以利用毛巾打一個結來示範手和手臂在擲球後向前擺的位置。把毛巾給運動員然後退後，讓運動員做跨步投擲，以你的肚子當目標把毛巾扔給你。觀察手臂擺動：運動員手腕向上、伸出右臂，右手指向你的肚子，說明這是投擲時的動作流程。

8. 家庭訓練的方法是讓運動員和一個朋友練習互相來回地練習壘球。同樣的運動運用於滾球的投擲。投球後，查看手臂、手和拇指的位置。

9. 糾正運動員，如果滾動的手完成後還在身體前面。

10. 手、手臂和肩膀與目標呈一直線。球離開運動員的手後，動作繼續，使肘部移至頭部正上方的位置。

特殊奧林匹克：
滾球——運動項目介紹、規格及教練指導準則
Bocce：Special Olympics Coaching Guide

作　　　者／國際特奧會（Special Olympics International，SOI）
翻　　　譯／李龍威
出 版 統 籌／中華台北特奧會（Special Olympics Chinese Taipei，SOCT）

總 編 輯／賈俊國
副 總 編 輯／蘇士尹
編　　　輯／高懿萩
行 銷 企 畫／張莉榮・蕭羽猜・黃欣

發 行 人／何飛鵬
出　　　版／布克文化出版事業部
　　　　　　台北市中山區民生東路二段 141 號 8 樓
　　　　　　電話：(02)2500-7008 傳真：(02)2502-7676
　　　　　　Email：sbooker.service@cite.com.tw
發　　　行／英屬蓋曼群島商家庭傳媒股份有限公司城邦分公司
　　　　　　台北市中山區民生東路二段 141 號 2 樓
　　　　　　書虫客服服務專線：(02)2500-7718；2500-7719
　　　　　　24 小時傳真專線：(02)2500-1990；2500-1991
　　　　　　劃撥帳號：19863813；戶名：書虫股份有限公司
　　　　　　讀者服務信箱：service@readingclub.com.tw
香港發行所／城邦（香港）出版集團有限公司
　　　　　　香港灣仔駱克道 193 號東超商業中心 1 樓
　　　　　　電話：+852-2508-6231　　傳真：+852-2578-9337
　　　　　　Email：hkcite@biznetvigator.com
馬新發行所／城邦（馬新）出版集團 Cité (M) Sdn. Bhd.
　　　　　　41, Jalan Radin Anum, Bandar Baru Sri Petaling,
　　　　　　57000 Kuala Lumpur, Malaysia
　　　　　　電話：+603- 9057-8822　　傳真：+603- 9057-6622
　　　　　　Email：cite@cite.com.my
印　　　刷／韋懋實業有限公司
初　　　版／2022 年 12 月
售　　　價／新台幣 250 元
I S B N／978-626-7256-18-3
E I S B N／978-626-7256-12-1（EPUB）

城邦讀書花園
www.cite.com.tw
布克文化
www.sbooker.com.tw